KB175603

잉크, 예뻐서 좋아합니다

만년필도요

잉크, 예뻐서 좋아합니다

만년필도요

문구 덕후의
서랍 속 잉크 & 만년필 자랑

이선영(케이랠리) 지음

Hans Media

prologue

어쩌다 보니 만년필과 잉크에 빠졌습니다

어릴 때부터 문구는 제 일상에서 빠질 수 없는 존재였어요. 학창 시절, 매일같이 문구점에 들러서 사인펜과 형광펜을 색깔별로 수집하고 새로 나온 샤프펜슬과 볼펜을 몽땅 구매하곤 했습니다. 스티커나 디자인 테이프, 다이어리도 제 구매 리스트에서 빠지지 않았습니다. 그래서일까요? 문구에 대한 애정과 수집에 대한 열정은 성인이 된 지금까지 이어졌어요.

문구를 사서 모으는 일에만 열중하다가 제대로 사용해 보자는 생각이 들어 어느 날부터 다이어리 꾸미기, 일명 '다꾸'를 시작했습니다. 정성스레 꾸민 다이어리를 찍어 SNS에 올렸는데 글씨를 잘 쓴다는 칭찬을 받았어요. 어떻게 보면 별것도 아닌 말 한 마디였는데 당시의 저에겐 굉장히 크게 다가왔습니다. 그 말 한 마디를 시작으로 글씨의 예술인 캘리그라피에도 관심을 가지기 시작했습니다. 멋진 캘리그라피 작품 활동을 하는 작가님들의

SNS를 팔로우하기도 했지요.

　　그중 글씨 쓰는 모습을 영상으로 찍어서 올리는 분도
있었습니다. 잉크병에 딥펜을 담갔다가 종이 위로 잉크를 힘껏
흩뿌리고 그 위에 글씨를 적는 영상을 자주 업로드했는데 정말
멋졌습니다. 만년필로 또박또박 정갈하게 필사하는 모습도 정말
낭만적이었고요. 그래서 언젠가 저도 만년필과 잉크를 써보겠다고
마음먹었습니다. 그러다 우연히 그 작가님과 이야기할 수 있는
단체 채팅방에 들어가게 되었습니다. 연예인을 만나는 팬처럼
설렜지만 채팅방에 오래 머무르지 못하고 금방 나올 수밖에
없었습니다. 작가님을 포함한 모두가 만년필과 잉크에 관한
이야기를 활발하게 나누고 있었는데 저는 무슨 말인지 하나도
알아듣지 못했거든요. 너무 아쉬웠던 저는 언젠가 또 작가님과
이야기할 수 있는 기회가 생긴다면 그때는 꼭 대화에 참여하겠다는
의지가 불타올랐습니다. 그렇게 본격적으로 만년필과 잉크에
입문하게 되었습니다.

　　처음에는 멋진 글씨를 쓰기 위해서 만년필과 잉크를
구매했는데, 더 많은 만년필과 잉크를 알면 알수록 특히 예쁜
것들이 눈에 들어왔습니다. 그렇게 점점 특별한 디자인의
만년필을, 새로운 색상의 잉크를 수집하는 데 빠지게 되었지요.
그렇게 모은 많은 잉크를 만년필과 딥펜으로 쓰면서 문구를
좋아하는 많은 사람들과 소통하며 지내고 있습니다. 혼자서 문구를

즐기는 것도 재미있지만, 많은 사람과 문구 이야기를 나누면 문구에 대한 새로운 이야기나 관점을 나눌 수 있어서 그 애정이 더 오래 가는 것 같아요. 지금 제가 좋아하는 것을 지치지 않고 오래도록 좋아하고 싶어서 이 책을 읽는 여러분과 문구 이야기를 나눠보려 합니다.

차례

1

잉크 쓰기 전에,
만년필부터

대표

만년필 브랜드

만년필은 한 자루, 한 자루 다 다르지만, 크게 보면 나라별로 특징이 있습니다. 만년필은 펜촉의 굵기에 따라 선이 가늘게 그어지기도 하고 굵게 그어지기도 합니다. 가늘게 써지는 것을 '세필', 굵게 써지는 것을 '태필'이라고 부릅니다. 일본의 만년필은 다른 나라의 만년필보다 더 가늘게 써지는 것이 특징입니다. 일본 만년필의 가는 촉을 '일제 세필'이라고 따로 부를 정도지요. 반대로 유럽의 만년필은 사람에 따라 세필도 굵다고 느껴질 정도로 펜촉이 굵은 편입니다. 같은 굵기의 펜촉을 일제, 유럽제로 비교해 보면 이게 같은 규격의 촉이 맞나 싶을 정도로 차이가 나죠. 굵기에 차이가 나는 이유는 나라마다 쓰는 문자가 다르기 때문인 것 같습니다. 유럽은 획이 적은 알파벳을 주로 쓰는 반면, 일본은 획이 많은 한자를 자주 쓰지요. 그러다 보니 일본에서는 획이 많아도 글자가 뭉개지지 않도록 세필이 더욱 가늘어진 것이 아닐까 싶습니다. 이렇게 '어느 나라의 만년필이냐'에 따라 촉 굵기의 차이가 있기 때문에 만년필을 분류할 때는 크게 일제와 유럽제로 나눠서 이야기하기도 합니다.

같은 나라의 만년필이라도 브랜드에 따라서 눈에 띄는 특징이 다릅니다. 대표적인 만년필 브랜드를 소개하면서 이야기해 볼게요.

Pilot
파이롯트

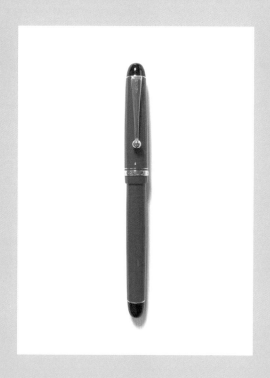

일본의 대표적인 만년필 브랜드 3사 중 하나인 파이롯트는 제가 가장 좋아하는 만년필 브랜드입니다. 만년필 몸통의 양 끝이 둥글고, 클립 끝에 구가 달린, 일명 '물방울 클립'이 특징인 '커스텀Custom'은 파이롯트의 대표 라인입니다. 만년필의 닙 크기에 따라 커스텀 74, 742, 743 등으로 분류되는데요, 숫자가 커질수록 닙의 크기가 커집니다. 파이롯트의 유명한 라인 중 하나인 '캡리스Capless'는 일반적인 만년필과 다르게 뚜껑이 없고 볼펜처럼 펜의 뒷부분을 누르면 닙이 나오는 스타일입니다. 똑딱이 볼펜과 같은 방식이라 '노크(Knock, 두드리다)식 만년필'이라고도 불러요. 캡리스 라인의 경우 일본의 대형 문구점인 이토야Itoya, 나가사와Nagasawa 등과 함께 해마다 새로운 디자인의 한정판 만년필을 출시해, 보는 재미가 있습니다.

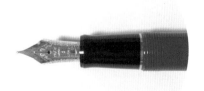

Sailor

세일러

세일러 역시 일본의 대표 만년필 브랜드입니다. 제가 처음으로 만년필을 구매한 곳이기도 해요. 여리여리한 색감과 다양한 디자인, 만년필 곳곳에 새겨져 있는 세일러의 상징인 닻 모양 각인까지! 사랑에 빠질 수밖에 없는 만년필이지요. 세일러의 대표 라인 '프로페셔널 기어Professional Gear'는 파이롯트의 커스텀과 다르게 펜의 앞, 뒤가 둥글지 않고 직각으로 떨어져 전반적으로 깔끔한 모습입니다. 그리고 쓸 때 유난히 '사각사각' 소리가 나 다른 만년필보다 필기감이 잘 느껴집니다. 세일러는 한정판 만년필도 다양해서 수집하는 재미가 있는 브랜드입니다.

Parker

파카

파카는 시크하고 클래식한 느낌을 물씬 풍기는 필기구 브랜드입니다. '역사상 가장 많이 팔린 만년필'이라는 수식어를 자랑하는 '파카Parker 51'이 파카의 대표 만년필이지요. 파카51은 펜촉이 만년필의 몸체에 거의 덮인 형태인 후드닙이 특징입니다. 끝부분만 빼꼼 나온 펜촉의 모양이 꽤 귀엽고, 잉크가 잘 마르지 않는다는 장점이 있습니다. 파카의 '듀오폴드Duofold' 라인은 50만 원 이상의 고가 라인입니다. 화살 모양의 클립과 두 가지 색이 들어간 18K 금촉 그리고 하트 모양의 각인이 특징이지요.

Platinum
플래티넘

일본의 대표 만년필 브랜드 중 마지막 하나인 플래티넘은 큰 금닙이 달린 만년필을 10만 원대로 구매할 수 있어 매력적입니다. 플래티넘의 대표 라인은 '센추리Century #3776'인데 여기서 '3776'은 후지산의 높이를 의미합니다. 센추리의 가장 큰 특징은 닙의 정중앙에 하트 모양 구멍이 있다는 것입니다. 이 하트홀에 반하면 구매할 수밖에 없지요. 센추리는 클래식 라인도 있지만 2017년부터 5년간 출시한 한정판 '후지 슌케이Fuji Shunkei' 만년필 시리즈도 있습니다. 투명하고 맑은 색감과 곡선이나 육각형 등을 활용한 독특한 디자인으로 파이롯트, 세일러와는 또 다른 매력을 보여줍니다.

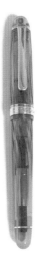

Lamy

라미

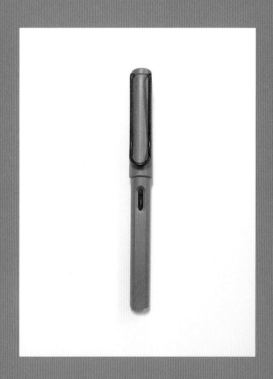

라미는 독일의 대표 만년필 브랜드입니다. 우리나라에서도 부담 없는 가격으로 구매할 수 있어 가장 대중적인 만년필 브랜드지요. 만년필에 전혀 관심 없는 사람도 선물로 받아 한 자루 정도 가지고 있는 경우가 많습니다. 라미에서 가장 인지도가 높은 라인은 바로 '사파리Safari'입니다. 사파리의 가장 큰 특징은 펜을 잡는 몸통 부분이 삼각형 모양이라는 것인데요, 이는 펜을 바르게 잡을 수 있게 도와주는 역할을 합니다. 넓적한 U자형 클립에 군더더기 없이 심플한 디자인의 사파리는 매년 새로운 색상이 나오기 때문에 수집하는 재미가 쏠쏠합니다.

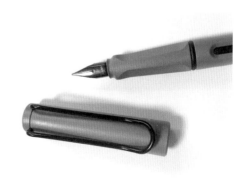

Twsbi

트위스비

대만의 만년필 브랜드인 트위스비는 라미처럼 합리적인 가격으로 구매할 수 있는 대중적인 만년필 브랜드입니다. 트위스비의 대표 라인인 '에코Eco'는 펜의 몸체가 투명해서 잉크가 찰랑이는 모습을 볼 수 있습니다. 그래서 어떤 잉크를 넣느냐에 따라 만년필 색이 바뀌는 느낌이 들지요. 특히 핑크색, 노란색, 주황색처럼 맑고 밝은 잉크를 넣으면 에코의 매력이 더욱 돋보입니다. 잉크를 주입하기 위해 컨버터를 따로 사용하는 일반 만년필과 다르게, 트위스비 에코는 별도의 장치 없이 닙 부분을 잉크병에 담그고 만년필 뒷부분을 돌리면 바로 잉크가 채워집니다. 만년필 몸체에 잉크를 보관하기 때문에 한 번에 많은 양의 잉크를 충전해서 쓸 수 있다는 장점이 있습니다.

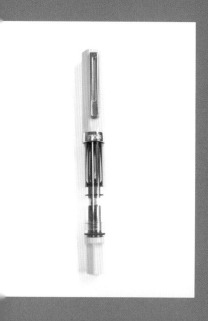

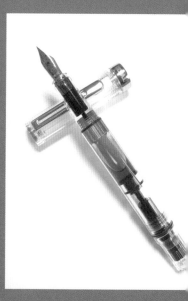

Kaweco

카웨코

독일의 필기구 브랜드 카웨코는 아담한 크기, 다양한 텍스처의 '스포츠Sport' 라인으로 유명합니다. 금색과 은색 두 가지의 작은 클립을 선택해 뚜껑에 끼울 수 있어서 세련된 느낌을 주기도 합니다. 8각의 뚜껑 디자인은 스포츠 라인의 특징이기도 하죠. 라미나 트위스비처럼 선택할 수 있는 색이 다양해서 색별로 모으는 재미도 있습니다. 귀여운 크기의 스포츠 라인과 다르게 길쭉한 형태의 '스튜던트Student'는 톤다운된 차분한 색상과 금장의 조합으로 클래식하고 빈티지한 분위기를 발산하는 라인입니다. 만년필의 몸통이 크림색이라 부드러운 인상이지요. 스튜던트는 기본색 외에도 '30s'부터 '70s'까지 5가지 종류가 더 있는데 여기서 숫자는 연도를 의미합니다. 해당 연도에 의미 있는 색상과 이야기를 모티브 삼아 만들어졌지요. 또 카웨코의 만년필은 틴케이스에 담긴 채로 판매해 선물용으로도 좋습니다.

Pelikan
펠리칸

펠리칸은 10만 원대의 '클래식Classic' 라인부터 40만 원대에서 시작하는 '소버란Souverän' 라인까지 폭넓은 라인업을 보유한 브랜드입니다. 만년필의 크기에 따라 M120부터 M1000까지 나뉘는데 숫자가 작을수록 만년필이 작고 가볍습니다. 소버란은 M300부터 M1000까지로 크기가 다양합니다. 펠리칸은 브랜드의 이름이기도 하지만 펠리컨 새와 발음이 비슷합니다. 그래서인지 펠리칸의 만년필에서는 펠리컨의 부리를 닮은 넓적한 모양의 클립과 펠리컨이 서 있는 모습의 각인을 찾을 수 있습니다. 또 만년필 몸통에 들어가는 줄무늬도 펠리칸의 대표적인 특징이지요.

Aurora

오로라

화려한 마블 디자인으로 유명한 오로라는 이탈리아의 만년필
브랜드입니다. 대표 라인은 '옵티마Optima'와 '88'인데, 옵티마 라인의
만년필은 몸체가 작고 아담하며 위, 아래가 평평한 반면, 88 라인의
만년필은 몸체가 둥글고 길쭉합니다. 오로라에서 한정판으로 출시하고
있는 자연환경 시리즈는 만년필에 아름다운 자연을 녹여 독보적인 매력을
뽐내지요. 가격은 50만 원대부터 시작하며, 18K 금촉의 서걱서걱한
필기감을 느낄 수 있습니다. HB 연필로 쓰는 느낌이라고 표현하기도
하지요.

Montblanc

몽블랑

명품 브랜드인 몽블랑은 가장 고가의 만년필을 제작하는 브랜드입니다. 유명한 작가를 모티브로 만든 '작가 에디션' 시리즈의 만년필은 100만 원이 훌쩍 넘습니다. 몽블랑 만년필 중에 저렴한 라인에 속하는 '마이스터스튁Meisterstück'은 만년필의 크기와 펜촉에 따라 145, 146, 149 이렇게 세 가지로 나뉩니다. 숫자가 클수록 만년필의 크기가 크며 145와 146은 14K, 149는 18K로 이루어진 투톤 펜촉이 특징입니다. 금촉의 만년필은 많지만 몽블랑의 만년필은 특히 더 부드러워서 길들이지 않아도 버터 같이 매끄러운 필기감을 즐길 수 있어요.

만년필

용어

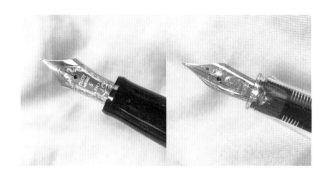

1 펜촉(닙)

만년필에서 잉크가 나오는 부분.
펜촉은 가장 얇은 굵기인 EF닙, 중간 굵기인
F닙, 굵은 굵기인 M닙 이렇게 3가지로
나뉩니다. 만년필에 따라서 EF닙보다 얇은
UEF닙도 있고, F닙과 M닙의 중간인 FM닙도
있고, M닙보다도 굵은 B닙도 있습니다. 펜촉의
소재에 따라서 금이 들어갔다면 금닙, 철로만
만들어졌다면 스틸닙으로 나뉩니다.

2 카트리지

잉크가 들어있는 일회용 용기. 잉크심.
볼펜의 리필심처럼 다 쓰면 교체하는 방식으로
사용할 수 있습니다.

3 컨버터

만년필에 원하는 잉크를 넣기 위해
필요한 장치. 잉크통.
병에 담겨 나오는 잉크에 비해
카트리지로 나오는 잉크의 종류는
한정적입니다. 원하는 색상의 잉크를
병으로 샀을 때 잉크를 만년필에
넣어 쓰려면 컨버터가 필요합니다.
만년필을 세척할 때도 컨버터를
꽂은 상태로 물을 넣었다 빼는 것을
반복하면 편리합니다.

4 피드		잉크가 펜촉으로 흘러가는 부분.
5 그립		만년필을 손으로 잡는 부분.
6 배럴		만년필의 몸통.
7 캡		만년필의 뚜껑.
8 캡탑		만년필 뚜껑의 상단 부분.

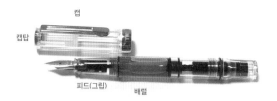

캡
캡탑
피드(그립)
배럴

9	펜입	만년필에 잉크를 넣는 행위.
10	금장	만년필의 펜촉, 중결링, 클립 등 금속 부품 장식이 금색인 것.
11	은장	만년필의 펜촉, 중결링, 클립 등 금속 부품 장식이 은색인 것.
12	클립	주로 만년필 뚜껑에 달려있으며 펜을 주머니나 종이에 끼울 수 있는 부품.
13	중결링	만년필의 캡 아래 부분에 껴있는 금속 링.

입문

만년필 추천

만년필에 관해 가장 많이 받는 질문이 있습니다. "어떤 만년필로 입문을 해야 할까요?" 뭔가를 시작할 때 고민을 하는 것은 당연한 일이지만 첫 만년필을 사는 건 특히 더 신중해야 한다고 생각하는 것 같아요. 만년필은 가격이 비싸다는 편견이 있어서 실패할 경우, 큰 돈을 잃는 것과 다름 없다고 여길 수도 있고요. 흔히 사용하는 볼펜과 다르게 만년필은 관련 용어가 어려워 보여 구매할 때 고려해야 할 부분이 많다고 여길 수도 있지요. 저도 첫 만년필을 구매하기 전까지 만년필에 대해 잘 알지 못했습니다. 하지만 일단 한 자루를 들이면 만년필에 대해 알게 되는 것이 많아집니다.

제가 처음으로 산 만년필은 10만 원대의 세일러 제품이었습니다. 하얀색 몸체에 핑크골드 도금이 포인트인 매력적인 만년필이었지요. 저는 어떤 물건이든 마음에 들고, 생각한 가격대와 맞으면 바로 사는 편입니다. 그래서 첫 만년필을 살 때도 광화문에 있는 교보문고 만년필 매장에 가서 제 눈에 가장 예쁜 것을 구매했습니다. 세일러 만년필의 특징이 어떤지, 나와 맞을지도 생각해보지 않고 그야말로 덜컥 구매해버린 것이죠. 그 와중에 EF닙으로 골랐는데 그 이유는 평소에 제가 아주 가는 굵기의 볼펜을 선호했기 때문입니다. 만년필도 볼펜과 똑같을 거란 안일한 생각이었죠.

집에 가자마자 만년필을 개봉해 글자를 적어봤는데, 필기감이 정말 당황 그 자체였습니다. 세일러 스틸닙 중에서도

특히 가는 촉을 고른 저는 일제 세필 특유의 바늘 같은 필기감에 놀랐습니다. 글자를 쓸 때마다 종이가 긁히는 느낌이었지요. 만년필은 오랜 기간 자주 쓰며 길들이면 필기감이 점점 부드러워지는데 저는 참지 못하고 소중한 첫 만년필을 중고로 판매하고 말았습니다. 바늘로 글씨를 쓰는 것만 같았던 충격적인 필기감이 아직도 잊히지 않네요.

하지만 원래 뭐든 처음에는 실패를 겪는 법이잖아요. 비단 만년필이 아니더라도 어떤 분야에서든 실패 없이 한 번에 성공하는 경우는 드뭅니다. 첫 만년필 구매의 실패가 오히려 저만의 만년필 취향을 발견하게 하는 소중한 경험이 되었습니다. 볼펜은 가늘게 나오는 것을 선호하지만 만년필은 부드러운 태필을 선호한다는 것 그리고 세필 중에서도 일제 세필은 나와 맞지 않는다는 것 등을 알게 되었죠. 그래서 두 번째 만년필을 구매할 때는 제 만년필 취향까지 고려해서 고를 수 있었습니다. 만년필을 사용한다는 것은 펜에 대해 알아가는 과정이기도 하지만, 내 취향에 대해서도 생각해보는 시간이 되기도 합니다. 게다가 펜은 오래 쓰면 쓸수록 내 손에 맞게 촉이 길들여지기 때문에 맞춰가는 재미도 있지요.

일본의 나가사와 문구점에서 게시한, '만년필 입문'에 대한 글을 읽은 적이 있습니다. 흥미로운 내용이 많았지만, 평소 본인이 글씨를 어떻게 쓰는지 알아야 만년필의 촉을 쉽게 선택할 수 있다는 내용이 특히 눈길을 끌었습니다. 글자를 크게 쓰는

편이라면 글자에 여백이 많으므로 굵은 자폭(태필)이 좋고 필기 속도가 느린 편이라면 잉크의 양이 적게 나오는 가는 자폭(세필)이 적합하다는 내용이 꽤 유용했습니다. 또 스틸닙과 금닙 중에 어떤 걸 선택하는 게 좋을지 묻는 질문에는 '아무거나 괜찮다.'고 답을 했더라고요. 쓰는 법은 사람마다 다르므로 펜촉의 소재는 개인의 기호에 따라 선택하라는 설명이 붙어 있었는데 매우 공감했습니다.

사실 본인 눈에 예쁘고 생각한 예산에 맞는다면 어떤 만년필로 입문해도 괜찮습니다. 하지만 이렇게 말해도 처음 구매하는 입장에서는 말처럼 쉽지 않다고 생각하겠지요. 그래서 제가 경험한 시행착오를 바탕으로 접하기도 쉽고 가격 부담도 적은 입문 만년필을 몇 자루 소개해드리려고 합니다.

첫 번째로 소개해드릴 만년필은 1만 원 이하의 저렴한 가격인 파이롯트의 '카쿠노Kakuno'입니다. 파이롯트의 만년필은 대부분 퀄리티가 우수해 저렴한 만년필이라도 질이 좋은 편이지요. 카쿠노의 가장 큰 특징은 펜촉에 웃는 모양이 각인되어 있다는 것입니다. 카쿠노만의 귀여운 매력을 느낄 수 있지요. 게다가 색상 종류가 많고 펜촉 굵기도 3가지(EF, F, M) 중에 선택할 수 있습니다. 별도로 판매하는 컨버터를 구매하면 원하는 잉크를 넣어서 쓸 수도 있지요. 세척할 때는 만년필을 완전히 분해할 수 있어 깔끔하게 관리할 수 있습니다. 카쿠노는 오랫동안 안 쓰고 방치하면 잉크가 잘 마르는 편이지만 자주 사용한다면 전혀 문제가 되지 않습니다. 일제 만년필의 굵기나 필기감을 느껴보기에 좋은 제품입니다.

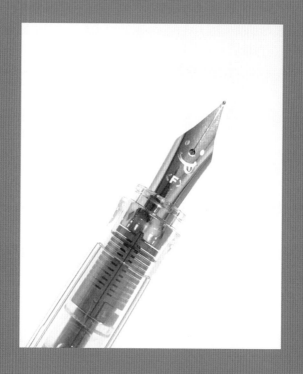

두 번째는 앞서 살짝 소개한 라미의 '사파리'입니다. 우리나라에서도 인지도가 높은 대중적인 만년필이죠. 3만 원대 가격, 심플한 디자인에 선택할 수 있는 색상도 다양합니다. 사파리만큼 가성비가 좋은 펜은 거의 없다고 생각해요. 첫 만년필을 구매할 때는 펜촉의 굵기 선택이 어려울테니 무난한 F닙을 선택하는 게 적당한 것 같지만 라미는 전체적으로 촉이 조금 굵은 편이라 EF닙을 사도 괜찮습니다. 라미의 EF닙이나 F닙은 조금 사각거리는 편이라 부드러운 필기감을 원한다면 M닙도 좋습니다. 입문을 사파리로 한다면 가장 무난하게 사용할 수 있습니다.

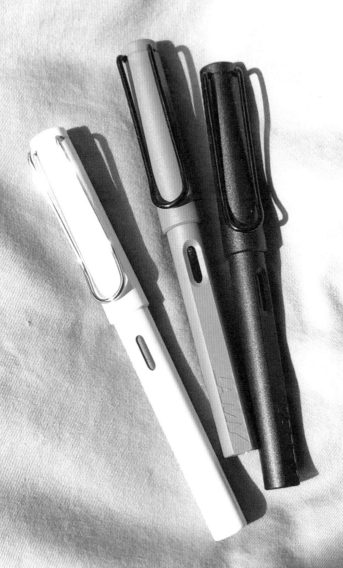

세 번째는 라미와 함께 대중적인 만년필 포지션을 맡고 있는 트위스비의 '에코'입니다. 5만 원대의 가격에 투명한 몸체가 매력적인 만년필이죠. 컨버터를 따로 사용하는 게 번거롭거나 한 번에 많은 양의 잉크를 넣고 싶다면 트위스비 에코를 추천합니다. 에코는 EF닙부터 펜촉이 네모난 모양인 스텁닙(Stub 1.1촉)까지 닙의 종류가 다양한데다 단단하고 묵직한 필기감으로 안정적인 느낌을 줍니다. 만년필 자체를 분해하여 세척할 수는 있습니다만 분해와 조립이 까다로워서 이 과정에서 망가질 위험이 있으니 되도록 분해는 하지 않는 게 좋습니다.

네 번째는 최근 입문 만년필로 많이 언급되는 카웨코의 '스포츠'입니다. 가격은 4만 원대이며 만년필 몸체의 질감에 따라 스카이Sky, 클래식Classic, 알AL 스포츠 등의 라인으로 나뉘고 색상도 다양합니다. 만년필에 끼우는 클립은 별도로 구매할 수 있는데 금색과 은색이 있습니다. 클립을 끼우면 더 예쁘니 이왕이면 구매하는 걸 추천해요. 다만 스포츠는 다른 만년필보다 유난히 크기가 작아, 보통 뚜껑을 뒤에 꽂아 사용합니다. 손이 크다면 만년필이 너무 작다고 느낄 수 있으니 꼭 직접 잡아 보고 구매하는 것을 추천합니다. 저는 손이 큰 편이라 스포츠를 잡을 때마다 펜이 조금 더 길었으면 좋겠다는 생각이 들더라고요. 스포츠 라인의 만년필이 너무 작아서 구매가 망설여진다면 '스튜던트'를 추천합니다. 스포츠보다 길쭉하고 빈티지한 색상군에 예쁜 디자인까지! 가격도 8만 원대라, 10만 원 이하의 만년필을 고려하고 있다면 시도해 보세요. 3만 원대의 페르케오Prekeo도 같이 살펴보면 좋은 만년필입니다. 카웨코는 부드러우면서도 단단한 필기감을 자랑해 누구나 사용하기 괜찮은 만년필 브랜드입니다.

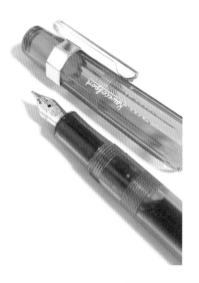

잉크 쓰기 전에, 만년필부터

물론 앞서 소개한 만년필 외에도 저렴하고 품질 좋은 만년필이 더 있습니다. 플래티넘의 '프레피Preppy'는 4천 원대로, 가볍게 쓰기 좋습니다. 부드러운 필기감에 카트리지는 7가지 색상이 있으며, 전용 컨버터도 구매할 수 있습니다. 펜으로 유명한 모나미Monami에서 1만 원대의 만년필 '라인Rein'을 출시해 직접 써봤는데요. 펜촉이 한 가지인 것은 아쉽지만, 컨버터도 있고 디자인도 좋았습니다. 트위스비에서는 에코 말고도 입문용으로 쓸 만한 만년필이 있습니다. 만년필을 사용할 때 세척은 굉장히 중요한 일이지만 동시에 가장 귀찮은 일이기도 합니다. 세척을 간편하게 하고 싶다면 3만 원대의 '트위스비 고Twsbi go'를 소개해요. 만년필 안에 스프링이 있어서 펜의 뒤쪽을 눌러 간단하게 잉크를 충전하거나 세척할 수 있습니다. 마지막으로 조금이라도 제대로 된 일제 세필을 경험해 보고 싶다면 3만 원대의 파이롯트의 '프레라Prera'를 추천합니다. 저렴하지만 오래 쓰기에 좋은 만년필입니다.

만약 입문 만년필로 10만 원대의 만년필을 원한다면 제일 먼저 파이롯트의 '커스텀 74'를 추천합니다. 저는 첫 파이롯트 만년필로 커스텀74를 구매했었는데요, 지금 가지고 있는 만년필 중에 가장 좋아하는 펜입니다. 14K 금닙의 부드러운 필기감을 느낄 수 있지요. 커스텀 74와 함께 10만 원대 만년필로 가장 많이 언급되는 플래티넘의 '센추리'도 추천합니다. 커스텀 74와 마찬가지로 14K 금닙 펜촉이 달려 있습니다. 에코보다 더 많은 양의 잉크를 충전해서 쓸 수 있는 트위스비의 '다이아몬드Diamond 580'도 입문용으로 구매하기 좋은 만년필입니다.

내 만년필을

소개합니다!

저는 만년필과 잉크를 꽤 오랜 기간 수집해왔는데 잉크에 비해 만년필의 개수는 적은 편입니다. 구매했다가 다시 파는 경우도 있지만, 제일 큰 이유는 정해둔 가격을 넘는 만년필은 구매하지 않기로 정했기 때문입니다. 만년필은 가격의 범위가 매우 넓습니다. 저렴하다고 안 좋은 만년필인 것도, 비싸다고 무조건 좋은 만년필인 것도 아니죠. 저렴한 만년필이라면 편하고 부담 없이 사용할 수 있어서 좋고, 비싼 만년필이라면 소중하게 사용할 수 있어서 좋습니다. 게다가 내게 '맞는' 만년필인지 아닌지는 가격과 상관없지요. 세상에는 정말 다양한 만년필이 있고 갖고 싶은 만년필도 굉장히 많기 때문에 선을 그어 두지 않으면 끝없이 구매할 것 같더라고요.

만년필이 가지고 있는 특별한 매력 중 하나는 펜 한 자루 한 자루마다 이야기를 가지고 있다는 거예요. 제가 가진 만년필에도 어떻게 만나게 되었는지, 어떤 이유로 만년필을 구매하게 되었는지 다양한 이야기가 담겨있습니다. 지금부터 하나씩 이야기해 볼게요.

가장 오래 함께하고 있는 만년필은 라미의 사파리입니다. 첫 번째 만년필로 세일러 만년필을 샀다가 실패하고 입문용 만년필로 많이 쓴다는 사파리를 구매했거든요. 그때 하얀색 사파리를 구매했는데요, 하얀색 만년필은 깔끔하고 단정한 매력이 있지만 제가 미처 몰랐던 단점도 있었습니다. 빨간색 파우치에 넣었다가 하얀색 몸통에 빨간색 물이 들기도 했고 진한 파란색 잉크를

넣었다가 만년필의 내부가 파랗게 물들기도 했습니다. 물들었던 건 시간이 지나며 흐릿해졌지만 아직도 만년필에는 그때의 흔적이 남아 있습니다. 그래서 하얀색 만년필은 다른 만년필보다 관리가 더 까다롭다는 걸 알게 되었죠.

그렇게 얼렁뚱땅 만년필을 써보면서 사파리를 왜 입문용으로 추천하는지 깨닫기도 했습니다. 라미 사파리는 어느 정도는 막 다루고 시행착오를 겪어도 괜찮은 만년필이라는 것, 그렇게 마구 쓰다 보면 어느새 가장 편하고 부담 없이 사용할 수 있는 만년필이 된다는 점입니다. 고가의 만년필을 구매하면 어쩔 수 없이 조심스럽게 다루면서 쓰게 되는데 사파리는 저렴하므로 그런 부담에서는 자유로운 만년필입니다. 또 몸체와 뚜껑이 플라스틱으로 되어있어 깨지거나 금이 갈 확률도 적은 편이죠. 그 편안함에 매료되어 지금도 사파리만 3자루를 가지고 있습니다. 망가질 걱정도 없고 망가져도 괜찮은 만년필이기 때문에 밖에 나갈 때도 자주 들고 갑니다. 앞으로도 오래도록 함께할 것 같아요.

라미와 함께 입문용 만년필로 빼놓을 수 없는 트위스비 에코도 2자루나 가지고 있습니다. 좋아하는 작가님이 사용하는 트위스비 에코의 사진을 우연히 보게 되었는데 하얀색 뚜껑 그리고 투명한 몸체에 맑은 주황색 잉크가 들어있는 모습이 너무 예뻐서 구매하게 되었습니다. 알고 보니 트위스비 에코에는 '고추기름 잉크'를 넣는 것이 당연한 일저럼 여겨시더라고요. '고추기름

잉크'란 맑은 핑크색, 빨간색, 주황색 등 난색 계열의 잉크를 부르는
말인데요, 투명하게 속이 비치면서도 영롱한 붉은 빛을 자랑해
언뜻 보면 고추기름이 떠오릅니다. 제가 본 그 사진 속 에코에 들어
있던 잉크처럼 말이죠. 그래서 에코를 살 때마다 꼭 투명한 핑크색
잉크를 넣어 개시합니다.

플래티넘 센추리 #3776에서 후지산의 초여름 풍경을 담아
만든 '훈풍Kumpoo'은 제가 특히 아끼는 만년필입니다. 2,500자루
한정으로 출시되어 희소성도 있으며 무엇보다 중요한 것은 매우

예쁘다는 거죠. 사실 한국의 펜숍들에서 훈풍을 판매할 때는 크게 관심이 없었습니다. 그러다 모임에 가서 훈풍을 실제로 보게 되었는데 반투명한 청록색이 굉장히 영롱하더라고요. 게다가 몸통 전체에 있는 물결 무늬를 따라 빛이 흐르는 모습을 보고는 한눈에 반해버렸습니다. 그 이후로 훈풍을 구하려고 온갖 쇼핑몰을 다 찾아다녔지만 이미 품절 상태라 구매할 수 없었어요.

그러다 2018년 겨울, 서울 펜쇼에 갔는데 일본에서 온 셀러가 훈풍을 2자루 판매하고 있었습니다. 너무 갖고 싶었지만 가격 때문에 만년필을 앞에 두고 한참을 고민할 수밖에 없었지요. 그러던 중 아는 분을 만났는데 '이 만년필은 언제 다시 만날지 모르니 사야 한다'라고 하셔서 바로 구매했습니다. 저는 아직까지도 이때의 과감한 구매를 잘했다고 생각합니다.

훈풍과 짝꿍인 또 다른 플래티넘 센추리 만년필로는 '타루미 아프리콧Tarumi Apricot'이 있습니다. 반투명한 주황색에 금장을 두른 이 만년필은 일본의 나가사와 문구점에서 한정판으로 출시되었는데, 고베 잉크 중 '타루미 아프리콧'이라는 주황색 잉크의 색상을 모티브로 디자인되었어요. 이 만년필은 지인이 쓰는 것을 보고 너무 예뻐서 저도 따라 구매한 펜입니다. 직접 찾아보고 마음에 드는 만년필을 살 때도 있지만 누군가 예쁘게 쓰고 있는 모습을 보면 나도 한 번 써보고 싶다는 생각이 들기도 합니다.

나가사와 문구점에서 출시한 만년필을 힌 지루 더 가지고

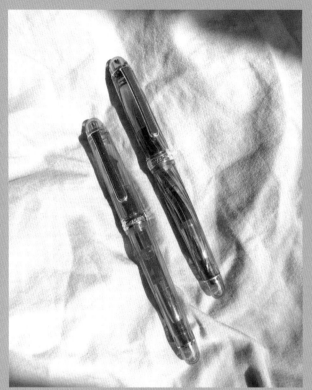

있는데 '고베 그라데이션Kobe Gradation'이라는 이름의 파이롯트 캡리스 데시모 만년필입니다. 만년필과 잉크를 쓰기 전에는 주로 수채물감을 이용해 글씨를 썼는데 한 줄 한 줄 색을 바꿔 적으며 그라데이션을 넣는 게 제 캘리그라피의 특징이었지요.

그래서 초록색에서 파란색으로 이어지는 아름다운 만년필의 그라데이션을 보고 운명이라 생각하고 구매했습니다. 고베 그라데이션에 담긴 색을 보고 있으면 해변이 생각나서 여름이면 자꾸 손이 가는 만년필입니다.

또 다른 파이롯트 만년필 중 일본의 마루젠Maruzen 서점에서 150주년 기념 한정판으로 출시한 '레몬Lemon'을 가지고 있습니다. 이 만년필은 카지이 모토지로의 소설《레몬》을

고베 그라데이션. 출처

주제로 만든 만년필인데 다른 만년필에서는 쉽게 볼 수 없는 샛노란 색감에 이끌려 구매하게 되었어요. 닙과 중결링에 '마루젠 150주년 레몬'이라는 각인이 있다는 것도 특별했지요. 이 만년필은 처음으로 제가 중고 구매를 한 만년필이기도 합니다. 이것 말고도 파이롯트 만년필 중 '커스텀 74'도 한 자루 가지고 있는데 커스텀 74는 빨간색이고, 레몬은 노란색이라 '케첩과 머스터드'라는 별명을 붙여주었어요. 가지고 있는 만년필 중 가장 귀여운 조합입니다. 파이롯트 커스텀 74에 관한 이야기는 뒤에 나오는 문구 여행기에 더 자세히 다뤘으니 그때 음미해 주세요.

레몬

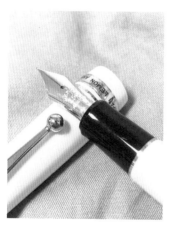

커스텀 74, 레몬

가장 최근에는 파이롯트의 '커스텀 헤리티지Heritage 912' 만년필을 구매했는데 이는 제 첫 번째 검은색 만년필입니다. 초반에는 주로 태필을 구매했지만 요즘에는 세필의 매력에 빠져있기 때문에 EF닙으로 구매했어요. 굵기가 가늘긴 하지만 생각보다 종이에 긁히지 않고 글씨가 깔끔하게 쓰여 만족도가 높습니다. 이 만년필은 검은색이라서 '춘장'이라는 별명을 붙여주었어요.

처음 만년필을 수집하기 시작할 때는 색을 맞춰 조화롭게 모으고 싶었는데 어느 정도 모으고 나서 보니 알록달록 무지개 색상으로 수집하고 있네요. 처음 계획과는 완전히 다른 길로 가고 있어서, 이왕 이렇게 된 거 만년필로 무지개를 만들어 보자는 방향으로 계획을 수정했습니다. 그래서 다음에는 제게 없는 브랜드인 펠리칸과 오로라에서 파란색과 보라색 만년필을 만나는 날이 오기를 기다리고 있답니다. 앞으로 어떤 만년필이 어떤 이야기를 가지고 제 품에 오게 될지 너무 기대됩니다.

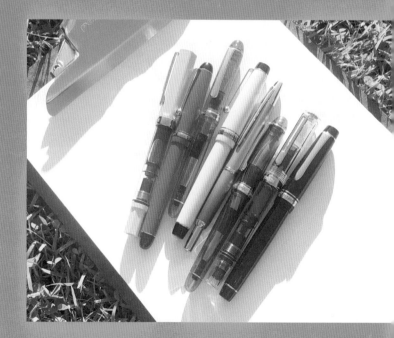

만년필

다루는 법

기본적인 만년필 사용법을 소개합니다. 만년필을 구매할 때 사용 설명서가 있다면 그 설명서를 우선적으로 따르는 것이 좋습니다.

만년필에 잉크를 채우는 방법

● 우선 펜의 중간 부분을 돌려서 펜촉 부분과 몸통을 분리합니다.

| 카트리지를 사용할 때

만년필을 구매할 때 들어 있는 카트리지는 그 상태 그대로 펜촉 뒷부분에 꽂아서 사용하면 됩니다. 카트리지를 꽂는다고 잉크가 바로 나오지는 않아요. 잉크가 나올 때까지 펜촉을 아래로 두고 기다리는 게 좋지만 기다리기 힘들다면 카트리지의 몸통을 살짝 눌러서 잉크가 펜촉으로 흐르게 합니다. 잉크가 안 나온다고 펜을 흔들거나 펜촉에 충격을 주면 절대! 안 됩니다.

| 컨버터를 사용할 때

컨버터에 원하는 잉크를 채워 넣은 후 펜촉 뒤에 꽂아서 사용합니다. 다 쓰면 추가로 구매해야 하는 카트리지와 다르게 컨버터는 망가지기 전까지 쭉 사용할 수 있습니다.

컨버터를 이용해서 잉크를 충전하는 방법은 크게 두 가지로 나뉩니다.

── 컨버터를 만년필에 꽂고 펜촉으로 충전하기

빈 컨버터를 펜촉 뒤에 꽂은 후 잉크병에 펜촉을 담그고 컨버터의 뒷부분을 돌려서 충전하는 방법입니다. 가장 올바른 방법이지요. 이

방식으로 충전을 하면 잉크가 펜촉을 통해 올라갔기 때문에 만년필을
바로 써도 잉크가 잘 나옵니다. 다만 잉크병의 입구가 작거나 소분
잉크를 충전해서 써야 할 때는 이 방법대로 하기 어려울 수 있습니다.

컨버터에 따로 충전 후 잉크 유도하기

잉크를 컨버터에만 따로 충전하는 방법입니다. 컨버터를 잉크병에
넣어서 충전하거나 일회용 주사기를 이용해 충전합니다. 충전 시
컨버터에 잉크를 꽉 채우지 않도록 주의하세요. 만년필에 컨버터를
꽂을 때 잉크가 넘칠 수 있으니 컨버터에 여유 공간을 조금 남깁니다.
이 방식으로 충전을 하면 컨버터에 담긴 잉크가 펜촉으로 나올 때까지
시간이 걸리기 때문에 펜에 컨버터를 꽂은 상태에서 컨버터의 뒷부분을
아주 조금만 돌려서 펜촉으로 잉크가 나오도록 유도합니다.

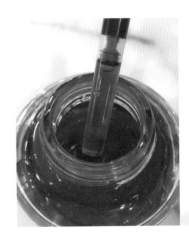

만년필을 고장 없이 오래 쓰려면 세척이 매우 중요합니다. 잉크를
바꿀 때마다 만년필을 세척해 주는 것이 좋습니다. 번거로워
보이지만 매우 간단하니 모두 따라해 보세요!

| 준비물 : 만년필, 컨버터, 미지근한 물

1 펜의 중간 부분을 돌려서 펜촉과 몸통 부분을 분리합니다.
2 준비한 미지근한 물에 펜촉 부분을 담급니다.
3 잉크를 충전할 때와 같은 방식으로 컨버터의 뒷부분을 돌리면서 깨끗한
 물을 충전했다 뺐다 합니다. 만년필에서 깨끗한 물이 나올 때까지
 반복합니다.
4 깨끗한 물이 나온다면 만년필이 잘 세척된 상태입니다.
5 하루 정도 두고 물기를 완전히 말립니다.

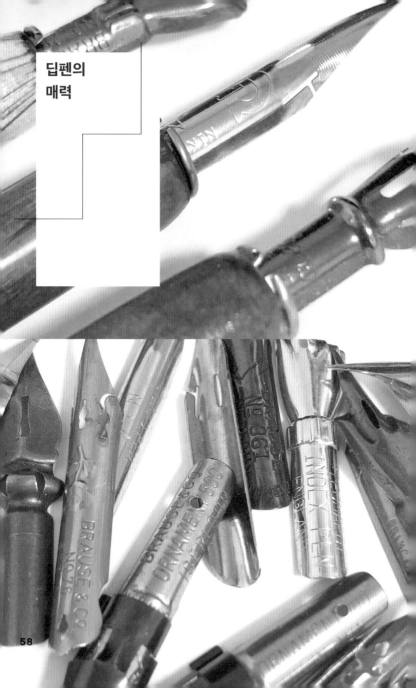

딥펜의
매력

드라마나 영화에서 깃털이 달린 멋진 펜으로 글씨를 쓰는 장면을 본 적 있나요? 저는 그런 장면을 볼 때마다 저 펜은 어떤 펜인지 궁금했고 한 번쯤 꼭 써보고 싶었답니다. 잉크병에 직접 잉크를 찍어 사용하는, 날카로운 펜촉의 그 펜은 만년필과는 조금 다른 매력을 가진 '딥펜'입니다.

영상에서 접하는 것처럼 모든 딥펜이 깃털이 붙어 있고 화려한 것은 아닙니다. 깃털이 있는 딥펜은 '깃펜'이라는 이름으로 불리기도 하지요. 일반적으로 딥펜은 나무 펜대에 펜촉을 끼운 것을 말합니다. 잉크를 처음 쓸 때 딥펜으로 입문해서 그런지 사실 저는 만년필보다 딥펜을 더 자주 씁니다. 만년필보다 사용이 자유롭고 딥펜을 쓸 때만 들을 수 있는 날카로운 사각사각 소리는 마음을 편안하게 해주거든요.

만년필은 컨버터에 잉크를 충전하는 방식으로 써야 하는 반면 딥펜은 원하는 잉크를 소량 펜촉에 묻혀서 쓰는 방식입니다. 쓰고 난 후 닙을 잘 세척하면 바로 다른 잉크를 사용할 수 있죠. 세척 방법도 쉽습니다. 펜대에 물이 들어가지 않게 주의하며 닙을 물에 살짝 담갔다가 뺀 후 마른 휴지로 물기를 닦거나 알코올 스왑을 이용해서 잉크가 더 이상 묻어나지 않을 때까지 닙을 닦으면 됩니다. 딥펜은 다양한 잉크를 자유롭게 바꿔가면서 쓸 수 있다는 게 가장 큰 장점이죠. 여러 종류의 잉크를 사용하고 싶다면 딥펜은 아주 매력적인 필기구입니다.

또 딥펜은 펜대에 다양한 펜촉을 끼워서 사용할 수도 있습니다. 만년필은 굵기에 따라 펜촉이 나뉜다면 딥펜은 펜촉의 모양이나 용도에 따라서 나뉩니다. 가늘고 날카로워서 드로잉에 적합한 펜촉(드로잉닙), 납작하고 네모난 획을 그을 수 있는 고딕 서체용 펜촉(스퀘어닙), 둥근 획을

그을 수 있어 장식용 서체에 적합한 펜촉(오너먼트닙) 등 다양하죠. 어떤 닙을 선택하느냐에 따라서 다른 느낌으로 글씨를 쓸 수 있어 캘리그라피를 할 때 적합합니다.

딥펜 입문을 원한다면 니코Nikko의 '유광 G닙'과 브라우스Brause의 '스테노Steno'를 추천합니다. 사용하기 쉬워서 입문용으로 가장 많이 언급되는 펜촉입니다. 특히 G닙은 제가 가장 좋아하고 시필을 할 때, 글씨를 쓸 때 자주 사용하는 펜촉입니다. 영문, 한글 둘 다 쓰기에 적합하며 비교적 일정한 굵기로 쓸 수 있는 펜촉이죠. 처음 쓸 때는 필기감이 날카롭게 느껴지겠지만 선 연습을 하면서 자주 쓰다 보면 부드럽게 사용할 수 있습니다. 스테노는 닙이 잘 벌어지고 부드러운 편이라 많이 길들이지 않아도 쉽게 사용할 수 있는 닙입니다. 닙이 잘 벌어지기 때문에 손에 힘을 어떻게 주느냐에 따라서 획의 굵기를 조절해서 쓸 수 있어요. G닙과 스테노는 각자 다른 매력을 가지고 있어서 사람에 따라 쓰기 편하다고 느끼는 닙이 다릅니다. 두 펜촉은 1~2천 원대로 저렴하기 때문에 둘 다 구매해서 사용한 후 더 잘 맞는 펜촉을 선택하는 게 좋습니다.

펜촉은 펜대 어디에 끼워야 할까요?

펜대의 앞부분을 보면 겉에 은색 링이 있고 그 안에 안쪽으로 휘어진 쇠가 4개 있습니다. 은색 링과 안쪽으로 휘어진 쇠 그 사이에 펜촉을 끼우면 됩니다. 사진을 참고해서 똑같이 따라해 보세요.

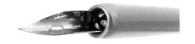

딥펜 펜촉에 잉크가 잘 안 묻어요.

처음 구매한 펜촉의 경우 코팅이 되어 있어 잉크를 잘 못 머금는 경우가

있습니다. 알코올 스왑을 이용해 펜촉을 닦고 나서 사용하세요. 많이 언급되는 다른 방법으로는 펜촉을 불에 살짝 지지는 방법이 있는데 펜촉이 상할 수도 있기 때문에 추천하지는 않습니다.

펜촉을 어떻게 길들이는게 좋을까요?

딥펜으로 가로세로 직선, 물결 모양의 곡선 등을 자주 그리면 딥펜에 적응도 되고 펜촉도 길들여집니다. 글씨보다 부담이 적어서 재미있기도 해요! 딥펜을 쓸 때는 손에 힘을 빼고 가볍게 쓰면 더 좋습니다.

보관은 어떻게 해야 하나요?

펜대와 펜촉을 분리해서 보관하는 것이 정석이지만 자주 쓰는 딥펜의 경우, 펜대에 펜촉을 꽂은 상태로 보관하기도 합니다. 자주 사용하지 않는 펜촉은 모아서 작은 상자에 보관합니다.

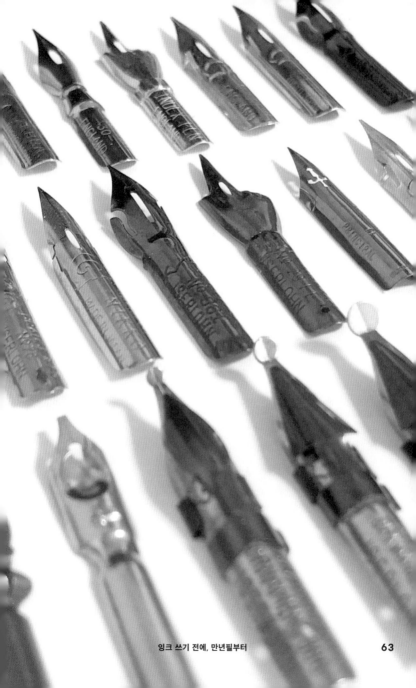

만년필

Q&A

_____ 만년필은 어디에 보관하나요?

보통 만년필용 파우치에 보관합니다.

_____ 만년필은 어떤 각도로 어떻게 써야 맞는 걸까요?

펜촉의 앞면이 하늘을 향하게 두고 펜을 45도 정도 각도로
잡아서 씁니다. 글씨를 쓸 때는 손에 힘을 빼고 쓰세요.

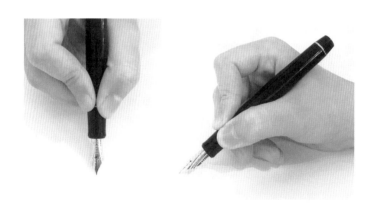

_____ 같은 색 잉크를 또 넣어서 사용할 때도 만년필을 세척해야
하나요?

만년필을 오래 쓰려면 세척하는 일이 중요하기 때문에 같은
색 잉크를 또 넣어서 사용하더라도 주기적으로 세척하는 것이
좋습니다.

_____ 만년필로 글씨를 교정하고 싶을 때는 어떤 닙을 선택하는 게 좋을까요?

글씨를 교정할 때는 글씨의 획과 모양에 집중해서 쓰기 때문에 획이 잘 보이도록 선이 가늘게 나오는 EF닙 또는 F닙을 추천합니다.

_____ 만년필에 잉크를 넣었는데 잉크가 너무 연하게 나옵니다.

원래 연하고 흐린 잉크를 넣은 게 아니라면 만년필에 세척 후의 물기가 남아 있을 확률이 큽니다. 만년필의 물기를 충분히 말린 후에 잉크를 다시 충전하세요. 그게 아니라면 펜촉의 굵기가 너무 가늘거나 잉크의 흐름이 좋지 않기 때문입니다. 다른 잉크를 넣어 보는 것은 어떨까요?

_____ 펄 잉크를 만년필에 넣어서 쓰고 싶은데 어떤 만년필이 좋을까요?

펄 잉크는 펄 입자가 있어 펜촉이 굵은 것(M닙이나 B닙)에 넣어야 사용할 수 있습니다. 그리고 쓴 후에 입자가 남지 않도록 세척에 특히 신경 써야 하므로 완전히 분해해서 세척할 수 있는 트위스비 만년필을 추천합니다. 사실 펄 잉크는 만년필에 넣어서 사용하기 적합한 잉크는 아니기 때문에 만년필이 망가질 위험이 있습니다. 그러니 망가져도 괜찮은 펜에 넣는 것이 제일 좋습니다.

_____ 만년필을 오래 방치해 잉크가 안 나올 때는 어떻게 해야 하나요?

잉크가 만년필에 아직 남았다면 따뜻한 물에 펜촉을 담갔다가 사용해 보세요. 잉크가 완전히 다 마른 상태라면 세척 후 잉크를 재충전해 사용하는 게 좋습니다.

_____ 만년필에 충전한 잉크를 다 쓰지 않았는데 다른 색 잉크를 쓰고 싶어요.

만약 카트리지를 쓰다가 중간에 다른 잉크를 쓰고 싶다면 기존의 카트리지를 뽑고 컨버터를 이용해서 만년필을 세척합니다. 그 후에 새로운 잉크를 충전한 컨버터 혹은 다른 색상의 카트리지를 꽂아서 사용하세요. 컨버터의 경우도 똑같이 세척 후에 새 잉크를 충전해 사용하면 됩니다. 잉크를 꼭 끝까지 다 사용할 필요는 없어요. 쓰다 만 카트리지는 버려도 되고 주사기를 이용하여 세척해 재사용해도 괜찮습니다.

2

잉크는 어렵지 않아,
재밌어요

대표

잉크 브랜드

Iroshizuku
이로시주쿠

이로시주쿠는 파이롯트에서 만든 잉크 브랜드입니다. 이로시주쿠는 전 색상인 24색을 다 구매해도 좋다고 말할 수 있을 정도로 색, 품질, 패키지 등 모든 면에서 완벽에 가까운 잉크 브랜드입니다. 그래서 입문용으로 가장 많이 추천하는 잉크 브랜드기도 합니다. 특히 사다리꼴 모양에 곡선이 섞인 아름다운 잉크병은 소장 욕구를 자극합니다. 잉크병이 예뻐서 잉크를 구매할 정도로 말이죠. 이로시주쿠는 미니병 15ml, 본병 50ml 두 가지 버전이 있으며 본병은 2만 원대입니다. 최근 기존 3색을 단종시키고 새로운 3색을 출시해 24색을 재정비하기도 했습니다.

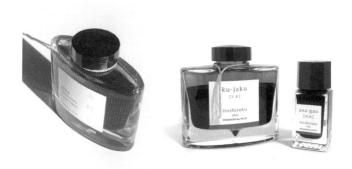

Sailor

세일러

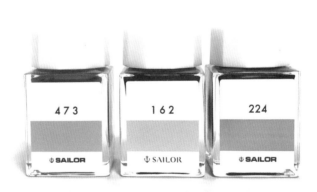

473 162 224

세일러는 잉크계의 유행을 주도한다고 느껴질 정도로 다양한 색의 잉크를 만들어내는 브랜드입니다. 세일러의 '시키오리Shikiori'와 '만요 잉크Manyo Ink' 그리고 100색의 잉크를 출시한 '잉크 스튜디오Ink Studio'는 대표적인 온고잉(상시 판매) 라인이죠. 시키오리와 잉크 스튜디오의 본병은 20ml의 작고 아담한 사각 유리병입니다. 가격은 1만 원 중후반대지요. 반면에 만요 잉크의 본병은 2만 원 후반대의 가격으로 50ml의 큰 사각 유리병입니다. 세일러 하면 한정 잉크를 빼놓을 수 없습니다. 일본의 펜숍에서 출시되는 오리지널 잉크나 한정 잉크는 대부분 세일러에서 제작하며, 다른 나라에서 잉크를 출시하기도 합니다. 다양한 한정 잉크들을 수집하는 재미가 있는 브랜드지요. 그러나 세일러 잉크는 소독약 같은 냄새가 강한 편이라 잉크가 상한 게 아니냐는 의심을 받는 경우도 있습니다. 하지만 대개 세일러 잉크 특유의 냄새이니 안심하세요!

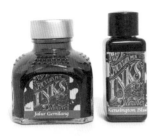

Diamine

디아민

부담 없는 가격으로 대중적인 인기를 누리고 있는 영국의 잉크 브랜드 디아민입니다. 디아민의 온고잉 잉크는 지금까지 총 160색이나 출시되었는데, '쉬머링Shimmering'이라는 펄 잉크 라인까지 합치면 약 200여 종의 잉크가 있습니다. 미니병은 30ml로 가격은 7천 원대, 본병은 80ml로 1만 원 중반대이며, 쉬머링은 미니병 없이 본병 50ml가 2만 원대입니다. 저렴한 가격에 색상 폭도 넓고 다양해서 입문용으로 구매하기 좋은 브랜드입니다. 종종 나라별로 한정 잉크가 나오기도 하고 12월에는 25일까지 잉크를 하나씩 뜯어 써 볼 수 있는 잉크 캘린더가 출시되기도 합니다.

Kobe Ink

고베 잉크

일본의 나가사와 문구점에서 나오는 오리지널 잉크입니다. 고베의 자연환경을 주제로 번호와 이름을 붙여서 주기적으로 새로운 색상을 출시합니다. 세일러의 예전 잉크병과 똑같은 모양인 50ml 용량의 납작하고 둥근 항아리 모양 병이 고베 잉크의 특징이기도 합니다. 세일러의 잉크병은 대부분 사각형으로 바뀌었지만 고베 잉크에서는 유지하고 있지요. 고베 잉크는 현재 일본에서 84번까지 출시되었습니다. 고베 잉크를 수집하면서 고베의 이야기를 알아가는 재미도 쏠쏠해요.

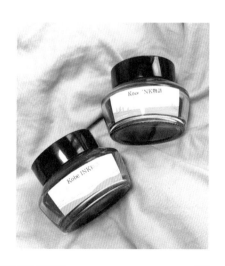

Kyoto Ink
교토 잉크

일본의 태그^{TAG} 문구점에서 출시하는 교토 잉크는 깨끗하고 차분한 감성의 브랜드입니다. 교토의 문화를 담겠다는 포부로 만들어진 교토 잉크는 헤이안 시대 때부터 사용하던 일본의 전통 화색을 주제로 만든 '교토의 소리'와 교토의 유명한 지역을 주제로 만든 '교토의 색채' 두 가지 라인이 있습니다. 용량은 30ml, 가격은 2만 원대입니다. 조약돌처럼 생긴 둥글둥글한 잉크병과 감각적인 패키지는 아날로그 감성을 불러일으키죠. 잉크의 색감과 디자인이 예쁘지만 잉크의 흐름이 너무 박하다는 특징이 있습니다. 쓸 때마다 박한 흐름에 답답해 다시는 사지 않겠다고 다짐도 몇 번 했지만 교토 잉크만의 감성에 한번 빠지면 매년 한정판을 기다리고 구매하게 됩니다. 그리고 후회를 반복하죠. 하지만 색이 예쁘니까 용서할 수 있어요.

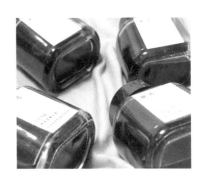

Pelikan

펠리칸

 펠리칸은 '4001' 라인과 '에델슈타인Edelstein' 라인으로 나뉩니다.
4001은 기본 잉크로, 가격도 저렴하고 용량도 넉넉해 연습용으로
쓰기에 적절합니다. 미니병은 30ml, 본병은 62.5ml로 7천 원대입니다.
에델슈타인은 보석을 주제로 매년 새로운 색상을 내는 라인입니다.
지금까지 16가지의 색이 출시되었으며 가격은 2만 원대입니다.
에델슈타인의 가로가 긴 직사각형 잉크병은 소장 욕구를 일깨우는 예쁜
잉크병 중 하나지요.

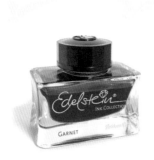

Parker

파카

　　다양한 색상이 있는 브랜드는 아니지만 기본 3색인 블루, 블루블랙, 블랙 잉크를 산다면 무조건 추천하는 브랜드입니다. 클래식한 디자인의 파카 잉크는 우수한 품질로 늘 흐름이 좋은 잉크로 꼽힙니다. 특히 파카 큉크Parker Quink의 '블루블랙Blueblack' 색상은 블루블랙 잉크라고 하면 제일 먼저 떠오르는 잉크이기도 하지요. 파카 큉크는 57ml의 넉넉한 용량에 1만 원대로 처음 잉크를 산다면 한 병쯤 구매하기 좋은 잉크입니다.

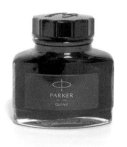

Montblanc

몽블랑

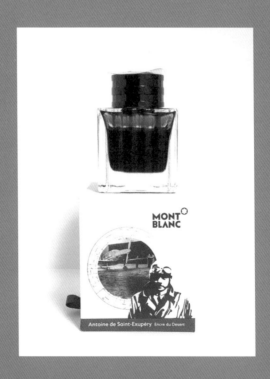

대부분의 잉크를 한정으로 출시하는 몽블랑은 만년필과 함께 작가를 테마로 잉크를 출시합니다. 용량은 50ml로 5만 원대에 판매하고 있습니다. 몽블랑의 기본 잉크 라인은 60ml 3만 원대, 천연 염료를 사용하여 만든 잉크 라인인 '엘릭시르Elixir'는 50ml가 10만 원대입니다. 한정 잉크 라인은 정사각형, 기본 잉크 라인은 가로로 긴 직사각형 병에 잉크를 담아 선보입니다. 대체로 채도가 낮은 색감과 잉크병 외곽에 물결 모양의 음각 디자인, 뚜껑에 새겨진 큼직한 몽블랑 로고가 특징입니다.

잉크는 어렵지 않아, 재밌어요　　　　**81**

Graf von Faber-Castell

그라폰 파버카스텔

그라폰 파버카스텔은 파버카스텔의 고급 필기구 브랜드입니다. 그라폰 파버카스텔의 잉크는 자연에서 영감을 받아 만든 색이 콘셉트입니다. 지금까지 19가지 색상이 출시되었어요. 그라폰 잉크의 본병은 가로로 긴 타원형이고 외곽에 세로줄 음각 디테일이 있습니다. 가격은 3만 원대로, 75ml의 대용량임에도 불구하고 잉크병이 향수병처럼 아름답습니다. 시중에 나와 있는 잉크병 중에 가장 아름답다고 생각해요.

J.herbin

제이허빈

(10)

제가 처음으로 잉크를 구매한 브랜드입니다. 10ml의 미니병은 용량도, 가격도 큰 부담이 없어 다양한 색을 써 보기에 좋아요. 30ml의 본병은 1만 원대이며 총 35가지 색상이 있습니다. 제이허빈 잉크는 여리고 물기 어린 색감을 가지고 있습니다. 다른 잉크에 비해서 물 같은 느낌이 있다 보니 잉크가 묽은 것이 특징이지요. 묽어서 흐름이 좋기도 하지만 종이에 따라서 잘 번지기도 해서, 뒤에서 소개하는 잉크용 종이에 써야 합니다.

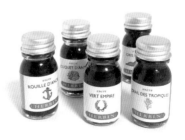

Robert Oster

로버트 오스터

 로버트 오스터는 호주 자연의 색을 담은 잉크 브랜드입니다. 로버트 오스터 '시그니처signature' 잉크는 약 160종 정도, 펄 잉크 라인인 '셰이크 앤 시미Shake 'N' Shimmy'는 35종의 색상을 보유하고 있습니다. 로버트 오스터의 잉크병은 다른 브랜드와 달리 플라스틱인데요, 친환경적인 패키지를 위해 재활용이 가능한 병을 사용하기 때문이라고 합니다. 본병의 용량은 50ml, 가격대는 2만 원대입니다.

Colorverse

칼라버스

우주를 테마로 색다른 잉크를 만드는 한국의 잉크 브랜드입니다.
칼라버스는 물방울 모양의 동글동글하고 아담한 잉크병이 특징입니다.
칼라버스 잉크는 한 박스에 15ml와 65ml가 함께 포장되어 있으며 가격은
3만 원대입니다. 단품 잉크 30ml는 1만 원대, 65ml는 2만 원대입니다.
칼라버스에서 처음으로 6천 원대 가격의 5ml 미니병을 출시하기도
했는데요, 평소 잉크의 용량이 너무 많다고 느낀 분들에게 아주 좋은
라인입니다. 100여 종이 넘는 다양한 색상을 보유하고 있기 때문에 한국의
잉크 브랜드가 궁금했다면 추천합니다.

잉크

용어

테 잉크

1 테와 펄

테는 잉크가 뭉친 부분에 빛이 반사돼서 다른
색으로 빛나 보이는 것, 펄은 잉크에 첨가된 금,
은 또는 다른 색상의 펄 입자.
펄 잉크의 경우 펄 입자가 잉크 안에 따로 들어
있어서 보통 사용하기 전에 흔들어야 하지만
테 잉크는 잉크 안에 따로 입자가 들어 있지
않습니다. 펄 잉크의 경우는 병을 잘 흔들어
사용하면 펄과 잉크의 조합을 잘 볼 수 있는
반면에 테 잉크는 사용한 잉크나 종이가 어떤
것인지, 잉크양을 어느 정도 썼는지에 따라서
차이가 있습니다. 선명한 테를 보고 싶을 때는
테가 잘 뜨는 잉크나 종이를 사용해 잉크를
많이 바르고 마르기를 기다리면 됩니다.

펄 잉크

잉크는 어렵지 않아, 재밌어요

2 색 분리

색 분리는 잉크가 마르면서 하나의
잉크 안에서 2가지 이상의 색상이
분리되어 동시에 보이는 것.
예를 들어, 사진처럼 분홍색 잉크지만
마르면서 분홍색 사이로 녹색이 함께
보이는 것을 의미합니다.

3 색 변화

잉크가 마르면서 다른 색으로 변하는 것.
마르기 전과 후의 잉크색이 다릅니다. 예를 들어
잉크가 마르기 전에는 짙은 녹색이였지만 다 마른
후에는 갈색으로 변한 것을 의미합니다.

4 농담

잉크가 다 마른 후에 한 가지 잉크에서 색의 옅고
짙은 정도가 보이는 것.

5 잉크 소분

본병에 있는 잉크를 작은 유리병에 나눈 것.
본병에는 많은 용량의 잉크가 들어있기 때문에
편의를 위해서나 일부를 판매하거나 나눠 주기
위해 잉크의 일부를 따로 보관하는 것을 잉크를
소분한다고 합니다. 잉크 소분은 주로 5ml
바이알에 나누며, 본병을 구매하기 부담스러울 때
소분한 잉크를 구매해서 사용해 보기도 합니다.

6 흐름

'잉크의 흐름이 좋다.'는 것은 필기할 때 걸리는 것이 없이 부드럽게 써지는 것을
의미합니다. 반대로 흐름이 좋지 않은 경우, '흐름이 박하다'고 표현하며 잉크가 잘
나오지 않거나 바늘 같은 필기감을 느낄 수 있습니다. 잉크의 흐름은 잉크가 묽은지,
점성은 어떤지 등 다양한 요소에 의해 결정됩니다. 또 브랜드나 색상에 따라서도 조금씩
차이가 있습니다.

7 본병

잉크 회사에서 정식 제품으로
출시하는 잉크와 그가 담긴 병.
이를 기준으로 용량이 더 작은 병은
미니, 더 많이 담긴 병은 대용량
등으로 표기합니다. 고베 잉크는
40ml, 이로시주쿠는 50ml, 디아민은
80ml가 들어있는 잉크를 본병이라고
합니다.

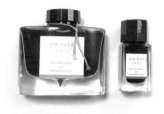

8 병목

잉크 본병의 입구에 길쭉하게 올라온
부분을 부르는 말.

잉크 쓰기

좋은 종이

사실 만년필과 잉크를 쓰는 일은 굉장히 번거롭습니다. 볼펜은 뚜껑을 열거나 뒤쪽을 딸깍 누르면 바로 쓸 수 있지만, 만년필은 잉크도 채워 넣어야 하고 잉크를 갈아줄 때는 세척도 해야 하지요. 이 모든 과정을 거쳐 만년필을 쓸 준비를 완벽하게 끝내고 드디어 종이 위에 선을 하나 그었는데, 선이 종이 결을 타고 번져버린다면? '처음 쓰는 노트인데…', '안 번진다고 해서 샀는데…' 이 순간 낭만과 감성이라고 여겼던 모든 감정은 증발하고 '그냥 만년필 쓰지 말까?' 하는 생각이 절로 들지요. 이런 불상사를 막기 위해서 만년필과 잉크에 적합한 종이에 관해 이야기해 보려고 합니다.

우선 종이를 고를 때 제일 기본적인 조건은 잉크가 번지지 않는 것입니다. 그리고 취향에 따라 종이의 색상, 재질, 필기감 등을 고려합니다. 하지만 이건 종이를 직접 써 보기 전에는 절대 알 수 없지요. 저는 이미 많은 시행착오를 겪었기 때문에 이 책을 보는 여러분의 실패를 조금이나마 줄일 수 있도록 브랜드별 종이의 특징을 소개해보도록 하겠습니다.

Iroful
이로풀

만년필과 잉크 사용자들 사이에서 부드러운 필기감과 우수한
표현력으로 최고의 종이라 불리던 '토모에리버TomoeRiver'가 단종
후 '산젠Sanzen'이라는 회사로 브랜드를 이전해 신형으로 재생산되고
있습니다. 구형 토모에리버를 만들던 회사에서는 이로풀이라는 새로운
제품을 출시했어요. 이로풀 루즈 시트(낱장)는 A5와 A4 두 가지 사이즈로
무게는 75g, 색상은 백색입니다. A4는 무지, 방안지(모눈), 도트 3가지가
있으며 각 50장, A5는 무지만 선택할 수 있고 100장이 들어 있어요.
가격은 1만 원대이며 잉크 발색 시 선명한 색을 보여준다는 게 장점입니다.
잉크 표현력도 좋은 편이죠. 종이가 살짝 매끈해서 부드럽고 폭신한
필기감을 느낄 수 있어요. 토모에리버 종이가 궁금하다면 재생산되고
있는 루즈 시트와 토모에리버 노트를 써 보세요. 368쪽의 A5 노트와
160쪽의 A5, A6 노트가 있는데 이로풀보다 조금 더 가볍고 얇은 52g짜리
종이입니다.

Midori
미도리

 미도리는 일반 노트부터 일기장, 다이어리, A4 크기의 종이를
한 장씩 뜯어서 쓸 수 있는 형태의 페이퍼 패드까지 다양한 제품이 있는
브랜드입니다. 1~2만 원대로 가격이 적당하고 접근성이 좋아 추천합니다.
미도리는 대부분의 종이가 미색이라 조금 아쉽지만 대신 따뜻한 색의
잉크가 더 잘 표현됩니다. 종이의 질감이 살아있는 편이라 사각사각한
필기감을 느낄 수 있어요. 한 가지 단점이라면 다른 종이에 비해
유분(손기름)을 잘 먹는다는 것입니다. 종이 위에 글씨를 쓰다 보면 손이
종이에 닿기 마련인데요, 그때 손의 유분이 묻어 그 자리에는 잉크가 겉돌
수 있습니다. 이런 경우, 휴지나 다른 종이를 손이 닿는 부분에 대고 쓰면
해결이 가능합니다.

Kokuyo

고쿠요

　　고쿠요는 A5 크기의 바인더 노트를 쓸 수 있는 브랜드인데 속지만 사서 낱장으로도 쓸 수도 있고 바인더를 구매해서 노트처럼 쓸 수도 있어 형태가 자유롭다는 게 특징입니다. 속지는 괘선, 줄지, 방안, 무지 4가지가 있으며, 100매에 3천 원대라서 굉장히 저렴합니다. 부담 없이 구매해서 쓸 수 있고 만년필 및 딥펜 모두 번지지 않아서 주로 공부할 때 필기하는 용도나 연습용으로 적합합니다.

Conifer

코니퍼

대만의 브랜드인 코니퍼는 노트부터 낱장까지 꽤 다양한 라인업을 가지고 있습니다. 코니퍼의 '라이트 컬렉션Write Collection' 종이는 A4, A5 두 가지 사이즈가 있으며 80매이고 1만 원대입니다. 종이는 방안지, 줄지, 4칸 격자형 방안지 3가지 스타일이 있습니다. 종이는 옅은 미색이며 무게나 질감 모두 적당해서 만년필, 딥펜 사용 및 시필까지 모두 적합한 종이죠. 가로세로 5mm의 네모칸으로 나눠진 가이드 라인이 있는 방안지나 가로세로 10mm의 네모칸으로 나눠진 가이드 라인이 있는 격자형 방안지는 글씨 교정이나 캘리그라피를 연습할 때 유용합니다. 노트는 디자인에 따라 뷰View, 콘체르토Concerto, 유니크Unique 등 7종류가 있습니다.

평소 종이를 추천할 때 앞서 소개한 4종류를 많이 이야기합니다. 모두 잉크가 번지지 않는 종이들이죠. 이 중에 미도리, 이로풀, 고쿠요는 일본 제품인데, 아무래도 일본은 만년필로 기록하는 것이 일상이기에 자연스럽게 대부분의 종이가 만년필 잉크를 견딜 수 있게 만들어진 게 아닐까 합니다.

대량 구매를 원하는 분이나 연습용 종이를 찾는 분에게는 더 저렴하고 국내에서 구매하기 쉬운 종이들을 알려드리는데요, 그중 하나가 한국제지에서 나온 '밀크 포토Miilk Photo'입니다. 밀크 포토는 장당 무게가 120g으로 다른 종이들에 비해 종이 두께가 두꺼운 편입니다. 종이가 두꺼운 편이기 때문에 만년필이나 딥펜으로 잉크를 써도 번지지 않습니다. 복사 용지라서 200장부터 2000장까지 용량이 다양하며 가격도 3천 원부터 시작하기 때문에 굉장히 저렴합니다. 매끈한 종이라 필기할 때는 부드러운 편입니다.

최근에 제가 발견한 복사 용지 중 '얼스팩Earth pact' 이라는 종이도 새롭고 좋았습니다. 특히 사탕수수로 만든 친환경 종이라는 점이 인상적이었죠. 종류는 72g의 연미색, 75g의 백색 2가지로 500매에 7천 원입니다. 얼스팩은 다른 종이에 비해 종이 질감이 거칠어서 서걱서걱한 독특한 필기감을 느낄 수 있습니다. 만년필과 딥펜을 이용하면 번지지는 않지만 잉크가 스며들기 때문에 잉크의 색을 정확히 보기 위한 시필에는 적합하지 않습니다.

두성종이의 비세븐Be seven과 매쉬멜로우Marshmallow도 자주 언급되는 종이입니다. 비세븐은 80g 이상, 매쉬멜로우는 100g 이상의 종이를 구매한다면 문제없이 잉크를 사용할 수 있습니다. 비세븐은 발색이 선명하고 테가 잘 뜨며, 매쉬멜로우는 잉크의 따뜻한 색감을 잘 표현해서 감성적인 발색을 보여준다는 장점이 있어요. 두 종이 모두 매끄러운 편이라 부드럽고 폭신한 필기감을 느낄 수 있습니다. 이 종이들은 낱장으로 구매해야 해서 더 다양한 종이를 써 보고 싶은 분에게 추천합니다.

구매한 종이를 오래 쓰려면 보관을 잘하는 것도 중요합니다. 종이를 아무렇게나 두면 비가 오는 날이나 습도가 높은 날에 종이가 습기를 먹어서 잉크를 쓸 때 번질 수도 있어요. 그래서 되도록 종이는 상자나 서랍에 넣어서 실리카겔과 함께 보관하면 잉크가 번지는 것을 방지할 수 있습니다.

다이어리와
필사 노트

종이와 마찬가지로 만년필을 쓰기에 적합한 다이어리와 노트는
따로 있습니다. 평소에 쉽게 구매할 수 있는 다이어리나 시중에 판매하는
대부분의 노트류는 모조지를 사용하기 때문에 잉크가 번지거든요. 만년필
사용자들이 즐겨 사용하는 다이어리와 노트를 소개해 볼게요.

'여행에 함께할 노트'라는 슬로건을 가진 '트래블러스
노트Traveler's notebook'는 다이어리와 노트 다방면으로 사용하기 좋은
브랜드입니다. 트래블러스 노트의 특징은 가죽으로 된 빈티지한 커버에
원하는 리필 노트를 조립해 내 취향에 맞게 구성할 수 있다는 것이지요.
먼저 가죽 커버는 블랙, 브라운, 카멜, 블루 4가지가 있고, 리필 노트는
다이어리용 먼슬리와 위클리, 유선, 무선, 방안지 그리고 수채화지와
도화지, 다이어리에 넣을 수 있도록 명함 파일과 지퍼백 내지까지 매우

다양합니다. 다이어리로 쓰고 싶다면 먼슬리와 위클리를, 메모용으로 쓰고 싶다면 무선이나 유선 리필 노트를 선택해서 원하는 목적에 맞게 사용할 수 있습니다. 먼슬리나 위클리, 유선, 무선, 방안지 등 대부분의 리필 노트는 미도리 종이라 만년필을 사용하기에 안정적입니다. 또 리필 노트 중 경량지는 토모에리버 종이지요.

　　해가 바뀌면 새 다이어리를 사야 하는 일반적인 다이어리와 다르게 트래블러스 노트는 커버를 계속 사용하고, 리필 노트만 교체하면 됩니다. 사이즈에 따라서 '패스포트passport'와 '오리지널Original' 2가지로 나뉘는데 아담한 크기로 간편하게 들고 다니면서 기록하는 게 좋다면 패스포트를, 넓고 시원한 크기에 여유롭게 기록하는 게 좋다면 오리지널을 선택하면 됩니다. 저는 오리지널 사이즈에 경량지와 먼슬리, 위클리

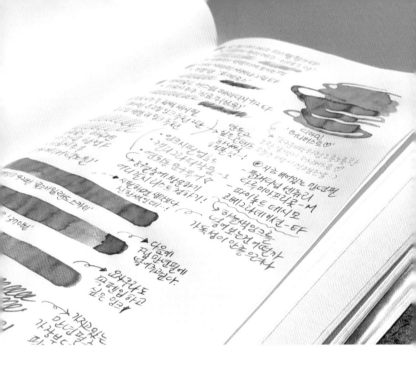

구성으로 조립해 경량지에는 시필이나 메모를 하고, 먼슬리와 위클리에는 일정을 기록하면서 사용하고 있어요.

트래블러스 노트는 가격이 높은 편인데, 가죽 커버와 무지 리필 노트 1개, 파우치가 들어있는 구성이 패스포트는 4만 원대, 오리지널은 6만 원대입니다. 하지만 커버가 가죽이라 그만큼 오래 사용할 수 있고 또 오래 쓰면 쓸수록 손때가 묻어서 빈티지한 멋을 느낄 수 있기 때문에 정착해서 쓰기 좋습니다. 저는 이 빈티지한 매력에 빠져 4년째 쓰고 있답니다. 종종 출시되는 특별한 디자인의 커버나 새로운 문구를 기다리는 재미도 있습니다.

심플한 스타일의 다이어리를 선호한다면 '어프로치 플래너Approach Planner'가 좋을 것 같습니다. 모던한 디자인에 군더더기 없는 깔끔한 내지로 가볍게 사용하기 좋은 다이어리입니다. 종이는 스탠다드와 퀄리티 중 고를 수 있는데 만년필 사용을 위해서는 꼭 퀄리티 페이퍼 옵션을 선택해야 합니다. 다이어리의 겉면은 하드 커버로 색상은 라이트그레이, 네이비, 블랙이 있습니다. 어프로치의 플래너는 먼슬리와 유선으로 구성된 먼슬리 플래너와 먼슬리, 위클리, 무선으로 구성된 베이직 플래너 두 가지가 있습니다. 다이어리를 쓰는 타입에 따라 선택할 수 있지요. 충분한 여백으로 자유로움을 살린 미도리의 'MD노트 다이어리'도 심플한 스타일을 선호한다면 추천합니다.

토모에리버로 구성된 다이어리를 사용하고 싶다면 '호보니치 테쵸Hobonichi Techo'를 빼놓을 수 없습니다. 토모에리버 특유의 얇은 종이로 만들어진 이 다이어리는 섬세한 매력을 가졌습니다. 다이어리의 시작을 1월, 4월, 7월 중 선택할 수 있고, 시작 요일도 일요일과 월요일 중에 선택할 수 있는 독특한 다이어리지요. 일본 브랜드라 기본적으로 일본어 버전이지만 영어 버전의 다이어리도 있습니다. 호보니치 오리지널은 먼슬리와 함께 날짜마다 한 페이지씩 쓸 수 있는 일기장 형식의 페이지로 구성되어 있으며, '데이프리Day-Free'는 먼슬리와 자유 페이지로 구성되어 있습니다. 호보니치 내지의 특징이라고 하면 모든 페이지가 방안지라는 것입니다. 가로세로 가이드 선이 있으니 다이어리에 글씨를 쓸 때 좀 더 깔끔하게 쓸 수 있지요. 또 커버 디자인도 다양해 선택의 폭이 넓다는 장점도 있죠. 다만 커버 없이 다이어리만 구매해도 3만 원대 이상이라 가격에 대한 부담이 있습니다.

몇 년 전에 저도 호보니치 테쵸 다이어리를 써 봤는데 토모에리버

위의 부드러운 필기감이 너무 좋더라구요. 하지만 다이어리를 매일 쓰는 타입이 아니라서 날짜가 다 적혀 있는 호보니치가 조금 부담스럽게 느껴졌습니다. 트래블러스 노트의 리필 노트는 날짜가 적힌 것과 안 적힌 것을 선택할 수 있기 때문에 날짜의 제약이 없는 트래블러스 노트를 쓰게 되었지요. 다이어리에 날짜가 적힌 것과 안 적힌 것도 취향에 따라 나뉘는 부분입니다. 혹시 저처럼 날짜가 적힌 다이어리가 부담스럽게 느껴진다면 트래블러스 노트나 어프로치 플래너가 적합합니다.

코로나19로 인해 집에 있는 시간이 많아진 후 취미로 필사를 시작하기 위해 만년필에 입문하는 분들이 늘었습니다. 이 부분을 몸소 느끼고 있는 게 블로그에 올린 글 중 '만년필로 필사할땐 어떤 노트가 좋을까? 필사노트 비교하기'라는 글이 단시간에 높은 조회수를 달성하고 제 블로그 글 중 가장 많은 '좋아요'를 받았기 때문이죠.

그렇다면 필사할 때는 어떤 노트가 좋을까요? 먼저 필사 노트 중 가장 많이 사용하는 노트인 '로이텀Leuchtturm 1917'은 독일의 문구 브랜드에서 출시한 노트입니다. 하드와 소프트로 2가지의 커버가 있고 포켓 사이즈(A6)부터 마스터 사이즈까지(22.5×31.5)까지 총 5가지 사이즈가 있습니다. 로이텀의 가장 큰 장점은 노트의 커버 색상이 매우 다양하다는 점이 아닐까 싶어요. 파스텔톤부터 원색까지 만년필과 색을 맞춰서 구매할 수도 있고 좋아하는 색의 노트를 모아가는 재미도 있죠. 내지는 유선, 무선, 방안, 도트 4가지가 있으며 옅은 미색지에 너무 사각이지도 부드럽지도 않은 질감입니다. 필사 노트로 주로 사용하는 로이텀 노트는 하드 커버 미디움(A5) 유선으로 가격은 2만 원대입니다.

저는 로이텀의 디테일을 굉장히 좋아합니다. 노트 페이지 상단에 날짜를 적는 부분이 있는 것과 노트 페이지의 하단 모서리마다 적힌 페이지 번호, 가름끈, 노트 맨 뒤에는 포켓 등이죠. 특히 그중 모서리의 페이지 번호를 특히 좋아하는데, 필사를 하면서 로이텀에 새로운 책을 써 내려가는

듯한 기분이 들기 때문입니다.

만년필로 좋아하는 글을 옮겨 적다 보면 노트와 오랜 시간을 보내게 됩니다. 따라서 장기간 써도 불편하지 않은지가 중요합니다. 저는 노트가 180도로 쫙 펼쳐지는지를 가장 먼저 따집니다. 로이텀은 하드 커버라 완전 자연스럽게 펼쳐진다고 할 수 없지만 사용하는데 불편함 없이 준수하게 잘 펴지는 편입니다. 만약 부드럽게 잘 펼쳐지는 노트를 원한다면 '미도리 MD노트'를 추천합니다. 미도리 MD노트는 무선 누드 제본이라 완벽하게 180도로 펼칠 수 있다는 점이 장점입니다. 내지 구성은 무선, 유선, 방안지이며, 사이즈는 스몰(A6), 미디움(B6), 라지(A5)로 구성되어 있는데 더 가벼운 라이트 버전이나 A4 사이즈의 노트도 있습니다. 미도리 노트는 표지가 다양하지 않지만 깔끔해서 매력적이지요. 밝은 컬러의 표지가 더러워질까 걱정된다면 미도리 전용 클린 커버(1만 원대)를 구매해서 씌우는 것도 방법입니다.

필사 노트로 주로 사용하는 미도리의 MD노트는 라지(A5) 유선 타입인데 유선 내지의 특징이라고 하면 중간에 굵은 선으로 위, 아래를 구분해 놓았다는 점입니다. 용도는 위, 아래, 양 옆에 각각 다른 글을 짧게 적으라는 의미인데 책을 통으로 필사한다면 거슬릴 수도 있지만 좋아하는 부분만 선택해서 기록한다면 유용하게 쓸 수 있습니다.

만년필로 필사를 하다 보면 잉크가 종이에 스며들어서 종이 뒷장에 글씨가 비치는 경우가 있습니다. 노트의 종이를 앞, 뒤로 다 사용하고 싶다면 뒤 비침이 적은 종이를 선택해야 하죠. 뒤가 비치지 않는 종이를 원한다면 '어프로치 노트 프로'를 선택하는 것이 좋습니다. 커버는 가죽 느낌의 하드 커버이며 화이트, 레드, 네이비, 그린, 카멜, 브라운 6가지의

색상 중 선택할 수 있습니다. 내지는 백색, 무선과 유선이 있으며, 만년필을 사용하려면 꼭 퀄리티 페이퍼로 선택하여 구매해야 합니다. 가격은 가장 저렴한 9천 원대로 180도로 펼쳐지는 게 조금 부자연스러운 편이지만 깔끔하고 가벼운 노트를 쓰고 싶다면 어프로치는 만족도가 높은 노트입니다.

잉크

Q&A

_____ 잉크 종류가 많은데 차트 같은 걸 만들어서 노트에 정리해
 두나요?

저는 잉크의 이름과 색상을 전부 외우고 있어서 따로
정리하지는 않습니다. 하지만 보통 노트에 브랜드나 색상별로
정리하는 분이 많습니다.

_____ 잉크를 소분할 때는 어떤 도구를 사용해서 소분하나요?

바이알은 5ml(18×28mm) 혹은 10ml(22×48mm)를
사용하고, 바이알에 잉크를 담을 때는 일회용 주사기나 스포이트를
사용합니다.

_____ 잉크 소분은 어떤 식으로 하나요? 바이알은 소독을 해야
 하나요?

소분을 하고자 하는 잉크병에 일회용 스포이트를 넣고
5ml 또는 10ml의 용량을 측정하며 바이알에 옮겨 담습니다.
이때 중요한 점은 1개의 잉크에는 1개의 스포이트를 사용해야
한다는 것입니다. 잉크의 색이 섞이거나 상하는 것을 방지하기
위해 되도록 스포이트는 세척해서 재사용하지 않습니다. 바이알은
소독하지 않아도 괜찮습니다.

_____ 흐름 좋은 잉크를 사고 싶은데 어떤 게 있을까요?

기본 잉크로 많이 구매하는 파카 큉크, 펠리칸, 이로시주쿠
잉크들은 대부분 흐름이 좋습니다. 가장 기본이 되는 잉크를

구매하기를 추천합니다.

_____ 잉크는 어디서 구매하나요?

한국에서 판매하는 잉크라면 블루블랙, 베스트펜,
펜샵코리아, 펜카페, 보헴 등 다양한 온라인 펜샵 사이트에서 구매
가능합니다. 오프라인에서 구매를 한다면 블루블랙, 베스트펜,
교보문고 핫트랙스 등이 있습니다.

_____ 잉크병에 있는 잉크가 마르거나 상하기도 하나요?

뚜껑을 잘 닫아서 보관한다면 잉크가 마르는 일은 없지만,
잉크가 상하는 일은 생길 수 있습니다. 잉크에는 가끔 곰팡이가
생기곤 하는데 만약 곰팡이를 발견했다면 다른 잉크와 만년필을
위해 과감히 버려야 합니다. 잉크가 상하는 걸 방지하려면 잉크와
함께 사용하는 도구를 잘 세척하고 잉크를 다 쓰고 난 후에는
뚜껑을 꼭 닫아 놔야 합니다. 또 잉크를 보관할 때 직사광선이 닿지
않는 서랍 등에 넣는 것이 좋습니다.

_____ 잉크에 곰팡이가 있다는 건 어떻게 알 수 있나요?

잉크에서 쉰 냄새가 나거나 잉크 위에 하얀 이물질이 떠
있거나 잉크병 벽면 또는 잉크 안에 덩어리가 지거나 색상이
변했거나 하는 등의 형태로 나타납니다. 곰팡이인가 싶지만, 아닌
경우도 있는데 벽면에 작은 점의 형태로 덩어리져있다면 상한
게 아니라 염료가 뭉친 것일 수도 있습니다. 이때는 따뜻한 물에

잉크병을 담궈 중탕을 해주는 게 좋습니다. 사실 잉크에 곰팡이가 피는 건 흔히 일어나지 않습니다. 가지고 있는 잉크 중 5년이 넘은 제이허빈이나 이로시주쿠 잉크는 아직도 멀쩡하지요. 그만큼 대부분의 잉크는 오래 보존되는 편입니다.

_____ **잉크는 평생 쓸 수 있는 건가요?**
평균 5년 이내에 사용하는 것이 적당하지만 크게 변질되지 않았다면 그 이상 계속 쓸 수 있습니다.

3

더 넓은 잉크의 세계로 퐁당!

'케믿사'

잉크 추천

"왜 예쁜 잉크는 다 한정판일까요?" 잉크를 수집하는 사람들 사이에서 변하지 않는 공식 같은 문장이 있습니다. '한정 잉크는 다 예쁘다!' 수량도, 파는 곳도 모든 것이 한정적이라 괜히 더 예뻐 보이는 것도 있겠지만 객관적으로 잉크만 봐도 예쁩니다. 해외 배송이 가능하다는 안내조차 없는 해외 펜숍에 잉크를 구매하고 싶다는 메일을 보내고, 결제하고, 한 달이라는 시간을 기다려 한정 잉크를 손에 얻으면 그보다 짜릿하고 뿌듯한 건 없습니다. 그래서 한정 잉크는 제 잉크 수집에 본격적으로 불을 붙이는 역할을 하기도 했습니다. 하지만 이제 잉크를 쓰기 시작한 입문자는 지나간 한정 잉크를 구하기가 쉽지 않습니다.

이런저런 한정 잉크들을 시필하고 소개하던 와중, 잉크에 이제 막 발을 들인 분들에게 온고잉 잉크 중에는 예쁜 게 없냐는 질문을 많이 받았습니다. 많은 입문자분들이 제가 소개하는 한정 잉크를 보며 대리만족을 하는 동시에 갖고 싶어도 쉽게 구할 수 없어서 아쉬움을 느끼고 있던 것이었죠. 당시 저는 한정 잉크 수집에 몰두하고 있었고 온고잉 잉크에는 관심을 두지 않고 있었기 때문에 답변하기 어려운 질문이었습니다. 분명 온고잉 잉크 중에서도 예쁜 것이 많은데 유명하지 않은 것은 구매할 생각도 하지 않았고, 이미 유명한 잉크는 다들 알 거라고 지레짐작해 소개조차 안 하고 있었거든요.

잉크 브랜드 또는 펜숍에서 제공하는 카탈로그는 잉크가

어떤 매력을 가지고 있는지 파악하기 힘든 경우가 많습니다. 테 잉크인데 테를 담지 못하거나, 색 변화가 있는데 다 마른 후의 색만 알려준다거나, 너무 좁은 면적의 시필로 색을 알아볼 수 없는 경우가 대부분이거든요. 그래서 시필을 찾아보면 온고잉 잉크는 유명한 몇 가지 잉크에 대한 후기가 대부분이고 나머지는 후기를 찾기 힘든 경우가 많습니다. 직접 사서 쓰면 되지 않느냐고 생각할 수 있겠지만 잉크 브랜드 중 디아민, 세일러 잉크 스튜디오, 로버트 오스터 시그니처 등은 각 브랜드별로 온고잉 잉크만 100종류에 달합니다. 자기 취향인지 아닌지도 모르는데 그 많은 잉크를 덥석 사는 입문자는 당연히 많지 않아요.

잉크를 많이 수집하다 보면 '새 잉크는 사고 싶지만 사고 싶은 잉크는 딱히 없는 상태'에 빠지는 순간이 옵니다. 잉크에 돈을 쓰고 싶은데 더 이상 살만한 잉크가 없는 것이죠. 이쯤 되면 이제 그만 사도 될 것 같은데 또 아름다운 잉크를 만나고 싶은 마음에 이리저리 새 잉크를 찾아 헤매게 됩니다. 마침 '새 잉크는 사고 싶지만 사고 싶은 잉크는 딱히 없는 상태'였던 제가 온고잉 잉크에 돈을 쓰기로 했습니다.

그렇게 온고잉 잉크를 소개하기 시작한 지 얼마 되지 않았을 때 제 SNS 구독자분이 '케믿사'라는 단어를 만들어 주셨습니다. '케믿사'는 '케이 믿고 사세요.' 의 줄임말인데, 제 시필을 보고 잉크를 구매하면 그만큼 만족한다는 고마운 의미를 담고 있답니다.

숨겨진 온고잉 잉크의 매력을 발굴하는 일은 생각보다 재밌었고 반응도 좋았습니다. 제 시필에 반해 잉크에 발을 들이는 분들을 보면 뿌듯하기도 했고요. 그렇게 저는 더 많은 사람에게 잉크의 매력을 알리기 위해 구매하기 쉬우며 색상이 예쁘고 품질도 좋은 잉크를 추천하는 '케민사'를 본격적으로 시작하게 되었습니다.

iroshizuku

이로시주쿠

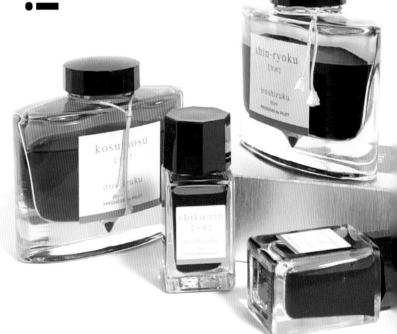

일본의 만년필 회사인 파이롯트에서 출시한 잉크 브랜드. 아름다운 잉크병과 다채로운 색, 높은 품질로 유명하다.

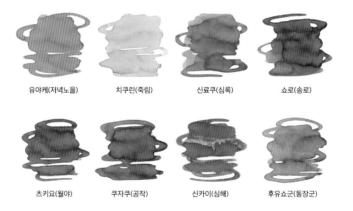

유야케(저녁노을) 치쿠린(죽림) 신료쿠(심록) 쇼로(송로)

츠키요(월야) 쿠자쿠(공작) 신카이(심해) 후유쇼군(동장군)

심심한 검은색도 아니고 밝은 파란색도 아닌, 그 중간 어디쯤 있는 색인 블루블랙은 잉크 중에서도 제일 무난하고 인기가 많은 색입니다. 이로시주쿠에서도 블루블랙을 담당하고 있는 잉크인 '신카이Shin-kai(심해)'는 많은 분이 가장 좋아하는 잉크로 꼽는 잉크기도 해요. 이름 그대로 바다의 아주 깊은 곳을 표현한, 짙고 차가운 파란색입니다. 그리고 잉크가 다 마르면 매력적인 적테도 뜨죠. 블루블랙 잉크 중 적테가 뜨는 잉크는 많지만 유독 '신카이'가 인기 많은 이유는 눈에 띄는 다홍빛 적테 때문이라고 생각합니다. 언제 써도 감탄이 나오는 조합이지요. 개인적으로 바다와 관련된 글을 적을 때면 꼭 쓰는 잉크이기도 해요. 깊은 색감과 적테가 어두운 바다를 연상시켜 읽는 이가 글에 더 몰입할 수 있기 때문입니다.

'신카이'처럼 적테가 뜨는 잉크로는 '츠키요^{Tsuki-yo}(월야)'가
있습니다. '츠키요'는 달이 뜬 밤하늘색으로 '신카이'보다 따뜻한 톤의
어두운 파란색입니다. 바다를 좋아하는 분은 '신카이'를, 하늘을 좋아하는
분은 '츠키요'를 선호하는 것 같아요. '츠키요'와 비슷한 계열이지만 어두운
하늘색인 '쿠자쿠^{Ku-jaku}(공작)'와 청록색의 '쇼로^{Syo-ro}(송로)'도 적테가
뜨는 잉크입니다. 특히 '쇼로'는 처음 종이에 바를 때는 파란색 같지만
마르면서 녹색이 올라오는 게 매력입니다. 잉크가 마르면서 색이 서서히
변하는 것을 볼 때가 잉크를 쓰면서 가장 행복한 시간이라고 생각해요.

이로시주쿠에서 적테가 뜨는 잉크 중에 첫 번째로 '케믹사'에 올라간 잉크는 '신료쿠Shin-ryoku(심록)'입니다. 다른 이로시주쿠 잉크들에 가려져 상대적으로 빛을 못 보던 잉크였어요. 그래서 그 예쁨을 더 널리 알리고 싶어, '케믹사' 1호 잉크로 소개했습니다. '신료쿠'는 정직하지만 청량한 녹색 잉크입니다. 투명함이 살아있는 '신료쿠'는 사실 차가운 색이라 녹색보다는 초록색이라고 부르는 게 더 어울립니다. 차가운 톤의 초록색은 호불호가 많이 나뉘는데 '신료쿠'은 그 경계를 허물 수 있는 잉크라고 확신해요.

개인적으로 저는 '신료쿠'처럼 이로시주쿠만의 맑고 투명함을 그대로 담아낸 색을 좋아해요. 화려한 변화는 없지만 단색 자체만으로 예쁜 잉크는 한번 빠지면 헤어나올 수 없습니다. 다 마르고 난 후 선명하게 보이는 농담을 감상하는 재미도 있습니다. 한 가지 색 안에서 진한 부분과 연한 부분이 나뉘면서 종이 위로 번진 모양은 꽤나 아름답거든요.

이토시수구
'제너로윌규야스
···쟤도
낳는
연두색!!

(위부터)유야케, 치쿠린, 후유쇼군

유야케

　　'유야케Yu-yake(저녁노을)'는 갈색이 살짝 섞여서 적당히 채도가 낮은, 붉은색이 도는 주황색입니다. 만년필에 넣어서 쓰면 가독성도 좋고 부담 없이 쓸 수 있는 색상이라 만년필 하나를 지정해 놓고 쓸 정도로 사랑하는 잉크입니다. 예전에 어떤 분이 이 잉크를 보고 라면 국물 같다고 말한 적이 있어서 때때로 그렇게 보이기도 하지만 어떻게 라면 국물까지 사랑하겠어요, '유야케'를 사랑하는 거죠.

'치쿠린Chiku-rin(죽림)'은 여린 나뭇잎같이 잔잔한 연두색인데 '유야케'와 마찬가지로 채도가 낮아서 편하게 쓸 수 있는 색입니다. 노란빛이 적절하게 섞여 있어서 '유야케'와 함께 쓰면 조합이 정말 좋아요. 연두색 잉크 중에 '치쿠린'처럼 가독성이 좋으면서 눈이 편안한 색상은 찾기 힘들어 그야말로 독보적인 색감의 연두 잉크입니다.

'후유쇼군Fuyu-syogun(동장군)'은 이로시주쿠에서 테가 뜨지 않는 단색 잉크 중 제일 인기가 많은 잉크입니다. '신카이'와 함께 가장 좋아하는 잉크로 자주 꼽힙니다. 사실 저는 회색 잉크를 좋아하지 않는 편인데 잔잔하고 고요한 '후유쇼군'을 쓰다 보면 왜 회색 잉크를 좋아하는지 조금은 알 것 같아요. 푸른빛이 도는 차가운 회색인데 마르면 보라색도 올라와서 회보라색 같은 느낌도 드는 잉크입니다. 일반적으로 알고 있는 회색이 아닌, 파란색과 보라색 그 경계에 있는 오묘한 색감의 회색을 볼 수 있습니다.

sailor 세일러

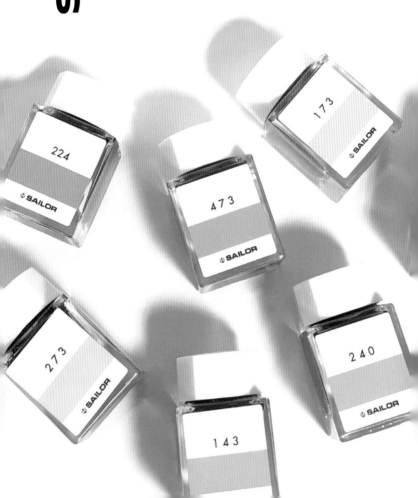

세일러 '시키오리'
과거 '계절 잉크'라는 이름이었으나 리뉴얼되었다.
사계절을 담은 색을 소개한다.

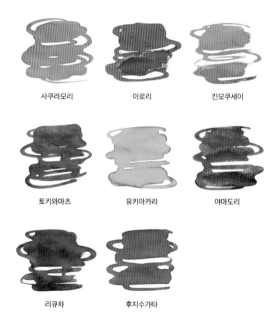

사쿠라모리 이로리 킨모쿠세이

토키와마츠 유키아카리 야마도리

리큐차 후지수가타

예전에 세일러에서 납작하고 둥근 항아리병에 사계절의 색을 모티브로 한 '계절 잉크'라는 라인이 출시된 적이 있습니다. 이후 단종이 되어 예전에는 모두의 '위시 잉크(갖고 싶은 잉크)'였죠. 그래서 계절 잉크를 재출시한다고 했을 때 너무 좋아했던 기억이 납니다. 제가 처음으로 직구할 정도였으니까요. 구매하고 3주나 기다려서 받은 추억이 있습니다. 지금은 상시 판매로 출시되어 언제든지 구매할 수 있어 갓 입문한 분께 이 잉크가 한정 잉크였다고 이야기하면 놀라곤 합니다. 계절 잉크의 존재를 안다는 것만으로도 잉크를 얼마나 오랫동안 썼는지 알 수 있지요.

지금의 계절 잉크는 '시키오리'라는 이름으로 바뀌었고 병도 작은 사각형으로 변경되었습니다. 색상도 기존 계절 잉크 16색에 신규 컬러 4색과 '빗소리 시리즈' 4색, '동화 시리즈' 4색을 추가하여 현재 28가지로 구성되어 있습니다.

대부분의 사람은 튀지 않는 색상을 선호하기 때문에 분홍색이나 노란색처럼 밝고 채도가 높은 색상은 호불호가 많이 갈립니다. 하지만 종종 이 장벽을 허물어버리는 잉크가 등장하기도 합니다. 잉크계에서 분홍색을 벚꽃색으로 바꿔준 잉크가 있습니다. 바로 세일러 시키오리의 '사쿠라모리Sakuramori'죠. '사쿠라모리'는 채도가 낮은 연분홍색입니다. 마르면 옅은 노란색도 볼 수 있어서 정말 벚꽃잎같습니다. 벚꽃색 하면 가장 먼저 떠올라 봄이 오면 어김없이 한 번씩 꺼내 쓰는 잉크입니다. 시키오리 잉크 중에서도 많은 사랑을 받는 색입니다.

봄이 오던 아침,
서울 어느 쪼그만 정거장에서
희망과 사랑처럼
기차를 기다려.

저는 유독 보라색 잉크를 좋아하는데 보라색 사이로 파란색을 볼 수 있다면 바로 사랑에 빠지고 맙니다. 제 청보라색 잉크 사랑의 시작이 된 잉크가 바로 '후지수가타Fujisugata'입니다. 예전 계절 잉크 시절에는 '후지무스메Fuji-musume(무궁화)'라는 이름이었습니다. 진한 보라색에 핑크색과 파란색을 살짝 섞은 듯한 '후지수가타'는 마르고 나서 은은하게 파란색으로 색 분리되는 모습이 인상적입니다. 그래서 시키오리 잉크 중에 제가 가장 좋아하는 잉크입니다. 이 잉크를 쓸 때면 세일러의 유명한 색 분리는 계절 잉크 때부터 시작한 게 아닐까 하는 생각을 해요.

마르면서 완전히 다른 색으로 변해 충격을 주었던 '리큐차Rikyucha'는 여름의 잉크로 출시되었지만 그 어떤 잉크보다 가을에 잘 어울리는 색입니다. 마르면서 색이 변하는 잉크는 종이에 바르는 순간부터 완전히 다 마르는 순간까지 한순간도 놓치지 않고 봐야 합니다. '리큐차'는 마르기 전에는 어두운 풀색이지만 마르면서 노란빛의 갈색으로 바뀝니다. 종이에 따라 변화하는 색이 살짝 다를 수도 있는데 제 설명과 같은 색 변화는 미도리에 썼을 때 잘 볼 수 있죠. 풀색에서 갈색으로 색이 변하는 모습을 보면 여름에서 가을로 넘어가면서 단풍이 서서히 물드는 과정을 보는 것 같습니다. 더위가 가시고 쌀쌀한 바람이 불 때면 어김없이 생각나는 잉크입니다.

더 넓은 잉크의 세계로 퐁당!

채도가 높고 진한 주황색 잉크를 쓸 때면
종종 은테를 목격하기도 합니다. 다른 테와 다르게
색이 있는 건 아니지만 하얗게 빛나는 테는 묘하게
신비로운 느낌을 줍니다. 진한 감귤색에 은테가
뜨는 '킨모쿠세이Kinmokusei'는 초겨울에 나는 꽃,
금목서의 색을 담은 잉크입니다. 그래서 '금목서'라는
별명으로도 자주 불려요. 주황색 잉크 중에 최애 잉크로
많이 꼽히는 색상이기도 합니다.

청량하고 시린 하늘색인 '유키아카리Yukiakari'는 쌓인 눈에 반사된 빛을 표현한 잉크입니다. '유키아카리'는 겨울 테마에 속한 잉크지만 보기만 해도 눈이 시원해지는 색이라 그런지 겨울보다는 오히려 여름에 더 생각납니다.

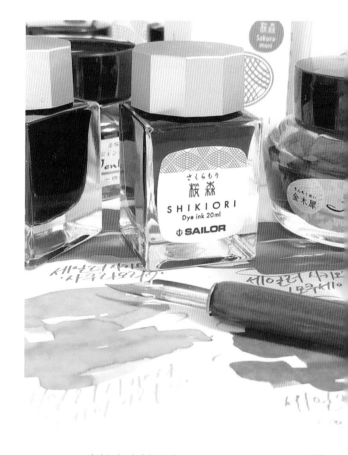

시키오리 라인에서 테가 잘 뜨는 잉크를 찾는다면
'야마도리Yamadori'와 '토키와마츠Tokiwamatsu'를 소개합니다.
파란색과 청록색 그 사이의 색인 '야마도리'는 마르면 적테가 뜨는
잉크입니다. 빛을 받는 각도에 따라서 때로는 붉은 테가 핑크색처럼
보이기도 해요. 소나무 잎의 색을 담은 '토키와마츠'는 어두운 풀색에 갈색빛
구리테가 뜨는 잉크입니다. 녹색 계열의 잉크는 주로 적테가 많이 뜨기
때문에 녹색과 구리테의 조합이 굉장히 신선하지요. 심지어 구리테가 아주
선명하게 잘 뜨는 잉크라 구리테 하면 가장 먼저 떠오릅니다.

저는 잉크 대부분을 예쁘다고 생각하지만, 빨간색은 선호하지 않는
편입니다. 지금까지 구매한 잉크 중에 가장 제 취향을 벗어났던 잉크는
시키오리의 '이로리Irori'입니다. 그렇지만 취향은 사람마다 다르고 특히
이 잉크에는 특별한 점이 있어서 소개해 봅니다. '이로리'는 진하고 채도가
높은 다홍색 잉크인데 마르고 나면 금테를 볼 수 있습니다. 금테는 보통
빨간색과 보라색 잉크에서 볼 수 있는데 빨간색 잉크에서 선명한 금테를
보기가 의외로 흔하지 않습니다. 빨간색과 금테의 조합이 취향이라면 한번
써 보세요.

(위)야마도리 (아래)토키와마츠 ↗

2018년, 세일러에서 100가지 색상의 잉크를 한꺼번에 출시했습니다. 2005년부터 세일러의 잉크 공방에서 고객이 원하는 잉크를 직접 조색해 주는 잉크 제작 이벤트를 꾸준히 진행했었는데요, 여기서 만들어진 약 2만 개의 잉크 중 100가지 색상을 선정해서 '세일러 잉크 스튜디오Sailor Ink Studio' 라는 이름으로 정식 출시한 것이죠. 2020년에는 처음 출시한 100색에서 3색을 단종시키고 대신 새로운 컬러 3가지를 추가해서 재정비하기도 했습니다.

저는 세일러의 잉크 스튜디오 잉크가 일본에 출시한 지 한 달쯤 지났을 때 오사카 나가사와 문구점에 가서 직접 시필해 보기도 했습니다. 색상이 너무 많아서 어떤 잉크를 구매해야 할지 감도 안 올 지경이라 가장 인기가 많은 색상을 추천받아 써 봤습니다. 그때 시필한 잉크가 123번, 130번, 162번, 217번, 273번, 373번입니다. 그중 123번, 162번은 출시하고 한 달밖에 안됐는데 품절이라 현장에서 구매하지 못했던 잉크이기도 합니다.

잉크 스튜디오의 특징 한 가지를 눈치채셨나요? 바로 다른 브랜드와 다르게 잉크의 이름이 '숫자'라는 것입니다. 잉크를 조색할 때 들어간 색의 번호를 토대로 이름으로 지은 것인데 아마 100가지 잉크에 이름을 일일이 붙이기는 쉽지 않았겠지요. 보통 잉크 이름을 외울 때 이름과 색을 연결지어 외우는데 잉크 스튜디오는 이름이 숫자이다 보니 이름이 잘 안 외워집니다.

세일러 '잉크 스튜디오'
작고 아담한 병과 숫자로 된 잉크명이 특징이다. 브
랜드 시작과 동시에 100가지 색상을 출시했다.

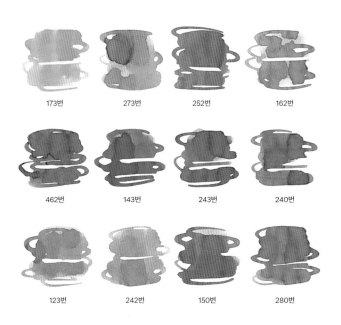

173번 273번 252번 162번

462번 143번 243번 240번

123번 242번 150번 280번

세일러 잉크 스튜디오가 잉크계에 색 분리라는 새로운 유행을 일으켰다고 해도 과언이 아닙니다. 당시 처음 접한 색 분리 잉크는 그야말로 '신세계'였습니다. 잉크 덕질의 불씨를 키우는 장작같은 존재였죠. 어떤 분은 색 분리 잉크를 보고 '잉크 입문으로 가는 고속도로'라고 표현하기도 했습니다. 처음 본 사람의 마음도 휘어잡을 정도로 아름답다는 뜻이겠죠?

100가지 잉크 중 일본에서도 가장 먼저 품절되었던 '123번'은 회보라색인데 마르면서 녹색도 나타나는 잉크입니다. 처음 봤을 때 어떻게 한 가지 잉크에서 완전히 다른 색 두 가지가 나올 수 있는지 충격 받았던 기억이 생생합니다. 너무 신기하고 놀라운 일이었어요. '123번'이 회보라색과 녹색으로 색 분리가 된다면 '162번'은 파란색이 살짝 섞인 회녹색인데 마르면 보라색으로 색 분리가 되는 잉크입니다. 색 분리 잉크를 원한다면 가장 먼저 구매해야 하는 대표 잉크들이죠. 같은 색 분리이지만 '123번', '162번'보다 채도가 낮고 차분한 잉크도 있습니다. 리뉴얼 후 추가된 '224번'은 '123번'보다 연하고 회색이 많이 섞인 색상입니다. 또 '150번'은 보라색의 비중이 높은 회보라색 잉크인데 청록색으로 옅게 색 분리가 됩니다. '462번'은 녹색과 보라색의 색 분리가 더 뚜렷하게 보이면서 '162'번보다 어두운 색상이죠. 모두 잉크 스튜디오의 독특한 색 분리를 관찰하기 좋은 잉크입니다.

162번

더 넓은 잉크의 세계로 풍덩!

잉크 스튜디오의 수많은 색 분리 잉크 중에서도 제가 유독 아끼는 잉크가 있습니다. 여리고 청량한 하늘색인데 마르면 보라색으로 색 분리가 되는 '143번'입니다. 자칭 '청보라 사랑단'인 제가 안 좋아할 수 없는 잉크죠. 보라색보다 파란색의 비중이 더 높은 청보라색은 흔하지 않아 더욱 애정하는 잉크입니다. '143번'은 채도가 높은 잉크라서 같은 느낌의 색 분리지만 좀 더 차분한 색을 원한다면 '240번'과 '243번'도 좋습니다.

143번

하지만 잉크 스튜디오에서 가장 좋아하는 잉크를 꼽으라고 하면 저는 고민 없이 '173번'을 고를 겁니다. 처음 이 잉크를 시필했을 때 살굿빛 색상을 보자마자 요구르트가 떠올랐지요. 연한 살구색과 분홍색이 반반씩 섞인 색인데 마르면서 노란색과 분홍색으로 색 분리가 됩니다. 보고 있으면 기분이 좋아지는 맑고 상큼한 색이지요. 색상도 색 분리도 모든 게 다 마음에 들지만 잉크가 완전히 마르기 전의 맑고 투명한 모습일 때를 특히 좋아합니다. '173번'보다 채도가 낮은 버전인 '273번'은 베이지색이 섞인 분홍색과 노란색으로 분리되는 잉크입니다. 제가 오사카에 갔을 때 유일하게 구매한 잉크 스튜디오의 잉크이기도 해요.

(위)173번 (아래)273번

100색에서 3종을 단종시키고 '224번'과 색 분리가 뚜렷한 '280번', '252번' 잉크를 추가했습니다. 앞에 설명했던 색 분리 잉크와는 조금 다른 느낌의 색인데요, '280번'은 노란빛 갈색과 분홍색으로 색 분리가 되는데 언뜻 연둣빛도 돌아서 가을 느낌이 물씬 나는 잉크입니다. '252번'은 회색 섞인 분홍색과 어두운 청록색으로 분리가 되는 잉크입니다. 이 잉크는 만년필에 넣어서 썼을 때 가독성도 좋고 잔잔한 느낌이라 필사할 때 특히 예뻐요. 평소 분홍색이 부담스러워서 도전하지 못했다면 회색이 섞여서 차분한 '252번'은 시도해 볼만한 색상입니다.

지금까지의 소개한 세일러 잉크를 보고 색 분리 잉크에 홀렸다면, 세일러 색 분리 잉크의 인기를 정점으로 이끌어 준 '만요 잉크'도 함께 봐야 합니다. 만요 잉크는 지금까지 3개의 시즌, 20가지 색상을 출시했으며 계속해서 새로운 색상을 추가하고 있습니다. 특히 시즌 1에 출시된 '하하Haha'와 '네코야나기Nekoyanagi'가 '세일러는 색 분리 잉크 맛집'이라는 이미지에 큰 기여를 한 잉크지요. '하하'는 녹색이 섞인 하늘색과 보라색으로 분리되는 잉크고, '네코야나기'는 보라색과 녹색으로 분리되는 잉크입니다. 선명한 색 분리를 관찰하기에 좋은 잉크들이죠.

네코야나기 (아래), 하하 (위)

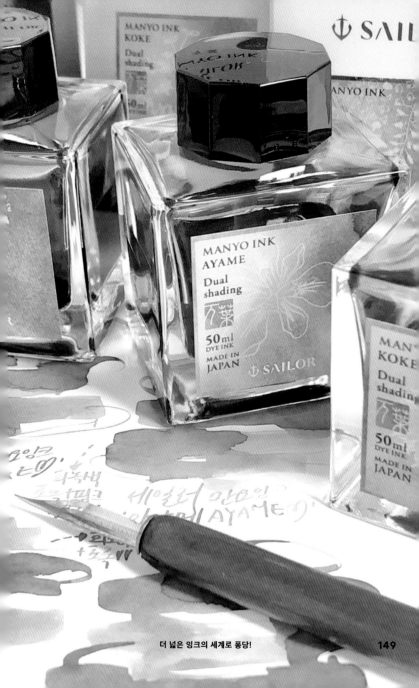

더 넓은 잉크의 세계로 퐁당!

세일러 하면 한정 잉크 이야기를 빼놓을 수 없습니다. 일본 또는 다른 나라의 한정 잉크라면 구하기 어렵겠지만 '한국 한정' 잉크라면 이야기가 달라집니다. 2019년, 한국의 펜숍 '블루블랙'에서 처음으로 '세일러 한국 한정 잉크'를 출시했습니다. 맛있는 음료를 콘셉트로 지금까지 총 13종의 잉크가 출시되었죠. 저는 그중 '스트로베리 밀크쉐이크Strawberry Milkshake'를 가장 좋아합니다. 연한 분홍색과 노란색의 색 분리가 선명하게 보이는 이 잉크는 분홍색 잉크 중 가장 뚜렷한 색 분리가 나타납니다. 또 '케믹사'로 많은 분의 관심을 받은 잉크라서 더 마음이 갑니다. 맑은 망고색과 은테를 볼 수 있는 '애플 주스Apple Juice'도 매력적입니다. 하늘색의 '블루 하와이안Blue Hawaiian'도 많은 분이 좋아하는 잉크죠. 계절 잉크부터 한정 잉크까지 세일러의 다양한 잉크에 대해 이야기를 하자면 정말 끝이 없으니 여기서 마무리하고 다음 잉크 브랜드로 넘어갈게요.

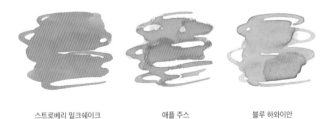

스트로베리 밀크쉐이크 애플 주스 블루 하와이안

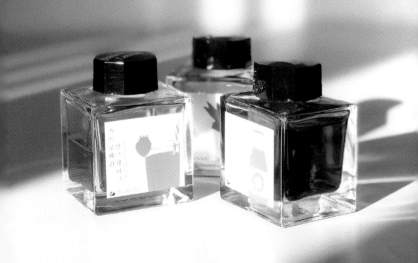

더 넓은 잉크의 세계로 퐁당!

kobe ink
고베 잉크

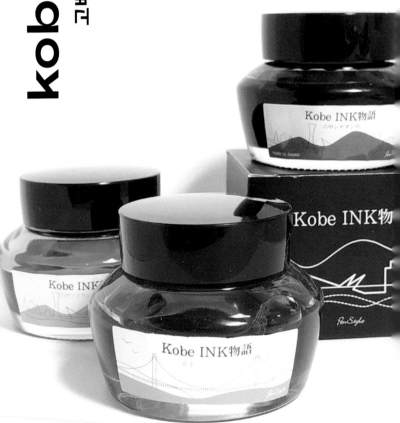

나가사와 문구점에서 만든 브랜드로 고베 지역을 모티브 삼아 잉크를 만든다. 주기적으로 새로운 색상을 출시한다.

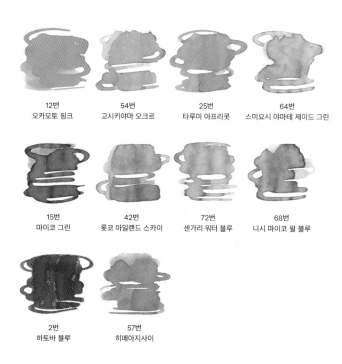

12번
오카모토 핑크

54번
고시키야마 오크르

25번
타루미 아프리콧

64번
스미요시 야마테 제이드 그린

15번
마이코 그린

42번
롯코 아일랜드 스카이

72번
센가리 워터 블루

68번
니시 마이코 펄 블루

2번
하토바 블루

57번
히메아지사이

고베 잉크는 지역명이 곧 브랜드 이름인 만큼 고베 구석구석 사소한 부분까지 아름다운 색으로 표현해서 고베라는 지역에 대한 호기심을 불러일으킵니다. 한 번쯤 여행을 가보고 싶다는 생각이 들 정도지요. 잉크와 함께 고베의 이야기를 읽다 보면 고베 잉크에 더 깊은 애정이 생기게 됩니다.

고베 잉크 2번 '하토바 블루Hatoba Blue'는 고베항의 바다색을 담은 진한 파란색입니다. 적테가 정말 잘 뜨는 잉크라서 테가 뚜렷한 잉크를 원하는 분에게 자주 추천하는 색상이죠. 이로시주쿠의 '신카이'가 깊은 바닷속의 짙은 파란색을 표현한 잉크라면, '하토바 블루'는 맑은 하늘이 비치는 바다색이라고 할 수 있습니다. 청색에 시원하게 뜨는 적테가 매력적이죠.

제게 처음으로 분홍색의 매력을 깨닫게 한 잉크는 12번 '오카모토 핑크Okamoto Pink'입니다. 홍매화를 표현했다고 하는데 실제 홍매화색보다는 조금 연하고 투명하며 다 마르고 나면 은은한 노란색이 비치는 게 특징입니다. 채도는 높은 편이지만 형광 기가 적어서 부담스럽지 않은 분홍색입니다. '오카모토 핑크'처럼 투명한 핑크 잉크는 트위스비 에코같이 몸체가 투명한 만년필에 넣으면 더욱 예쁘게 쓸 수 있습니다.

더 넓은 잉크의 세계로 풍덩!

숲을 가장 잘 표현한 잉크 중 하나인 15번 '마이코 그린Maiko Green'은 마이코 공원에 있는 소나무 숲을 표현한 잉크입니다. 짙은 녹색 안에 은은한 노란빛이 담겨 있지요. 마르고 나면 잉크가 많이 고인 부분에 어두운 갈색테가 뜨며 선명한 농담도 관찰할 수 있습니다.

25번 '타루미 아프리콧Tarumi Apricot'은 다홍빛을 띄는 살구색 잉크입니다. 석양을 살구색으로 표현했다고 해요. '타루미 아프리콧'처럼 맑은 주황빛 잉크는 정말 흔하지 않아서 주황색 잉크 이야기가 나올 때 자주 추천합니다.

(위)타루미 아프리콧　(아래)오카모토 핑크 ✎

더 넓은 잉크의 세계로 퐁당!

고베 잉크에서 가장 인기가 많은 42번 '롯코 아일랜드 스카이Rokko-Island Sky'는 이름 그대로 하늘의 색입니다. 한때 이 잉크가 너무 갖고 싶어서 고베를 가야 하나 고민할 정도였지요. 지금은 한국에서도 고베 잉크를 쉽게 구매할 수 있지만 예전에는 일본에 가야 살 수 있는 잉크였거든요. '롯코 아일랜드 스카이'는 그만큼 예쁜 잉크라 설명할 때 꼭 '쓸 때마다 반하는 잉크'라고 표현합니다. 엄청 맑은 날의 하늘을 잉크병 안에 그대로 옮긴 후, 물을 3방울 정도 넣은 듯 여리여리한 색감을 자랑합니다. 다 마른 후에는 종종 적테를 볼 수도 있어요. 고베 잉크 중에서 제일 좋아하는 색이고 수많은 하늘색 잉크 중에도 유독 아름다운 잉크라고 생각합니다.

54번 '고시키야마 오크르Goshikiyama Ocher'는 고시키즈카 고분의 출토품을 표현한 잉크입니다. 분홍색에 노란색, 갈색이 섞인 오묘한 색감의 잉크지요. 잔잔하고 여린 색이라 분홍색을 싫어하는 분도 좋아할 여지가 있는 색입니다. 마르고 난 후 잉크가 많이 고인 부분은 갈색빛 분홍색으로, 잉크가 적은 부분은 은은한 노란색이 비치는 옅은 분홍색으로 변하며 색 분리가 되는 모습을 볼 수 있습니다.

(위)고시키야마 오크르 (아래)히메아지사이 ↗

'오카모토 핑크'가 분홍색의 매력을 발견한 잉크라면 고베 잉크 57번 '히메아지사이Himeajisai'는 저를 보라색 잉크에 빠지게 만든 장본인입니다. 초여름의 수국을 표현한 잉크지요. 핑크빛 보라색의 정석인 '히메아지사이'는 다 마르고 나면 보랏빛 농담 사이로 짙은 남색을 볼 수 있습니다. 예전에는 색 분리가 드러나는 잉크는커녕 색 분리라는 개념도 없었기 때문에 이 잉크를 처음 봤을 때 너무 아름다워서 충격을 받았죠. 지금까지도 '히메아지사이'만큼 독특한 보라색은 찾기 힘듭니다.

고베를 대표하는 미술관의 비취색 지붕을 표현한 64번 '스미요시 야마테 제이드 그린Sumiyoshi uptown Jade Green'은 에메랄드빛 녹색입니다. 옥색이라고 표현하기도 하죠. 채도가 낮고 여린 색감이지만 가독성이 좋은 편입니다. 물 탄 녹색에 하늘색을 살짝 섞은 듯한 색이라 민트색 같은 느낌도 납니다.

(위부터)
스미요시 야카테 제이드 그린,
니시마이코 펄 블루,
센가리 워터 블루

68번 '니시 마이코 펄 블루Nishi-Maiko Pearl Blue'는 회색이 섞인 하늘색 잉크입니다. 고베 니시마이코에 있는 현수교를 표현한 잉크로 구름이 적당히 낀 하늘과 닮은 색입니다. 옥색을 한 방울 섞은 듯한 느낌이 들어서 64번 '스미요시 야카테 제이드 그린'과 함께 쓰면 어울립니다.

'롯코 아일랜드 스카이'가 맑은 날의 하늘을 담은 잉크라면 72번 '센가리 워터 블루Sengari Water Blue'는 맑은 물빛을 담은 잉크입니다. 고베 시내 최대 저수지에 있는 양질의 물을 표현한 색이기도 하죠. 물 탄 파란색 잉크는 예쁠 수밖에 없는 색이라 반칙 같은 잉크입니다.

고베 잉크는 전반적으로 화려한 느낌의 색들보다 고베 자연을 잔잔하게 표현한 색들이 더 멋진 것 같습니다. 실제로 인기도 더 좋고요. 앞으로 나올 새로운 잉크를 기다리는 재미도 있습니다.

diamine

디아민

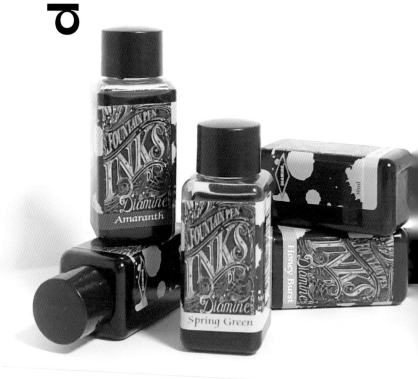

다양한 색상과 부담 없는 가격으로 인기를 누리고 있는 영국 브랜드. 테 잉크가 특히 유명하다.

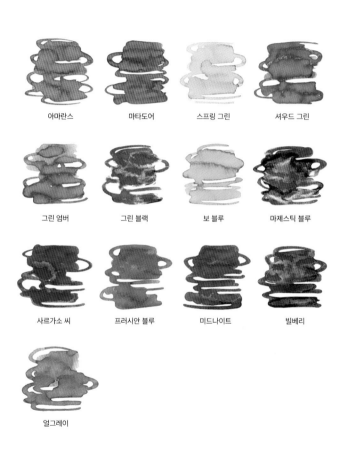

아마란스	마타도어	스프링 그린	셔우드 그린
그린 엄버	그린 블랙	보 블루	마제스틱 블루
사르가소 씨	프러시안 블루	미드나이트	빌베리
얼그레이			

디아민은 테 잉크 맛집이라는 별명이 있는데 한때 테 하나로 문구인의 심장을 요동치게 한 잉크를 가지고 있기 때문이죠. 잉크 꽤 모아 봤다 하는 분이라면 첫 문장을 읽자마자 어떤 잉크인지 눈치챘을 것 같습니다. 바로 짙은 파란색과 핑크테의 조합인 '마제스틱 블루Majestic Blue'입니다. 마치 우주를 삼킨 듯한 느낌을 주는 잉크지요. 파란색에 테가 뜨는 잉크는 많은데 '마제스틱 블루'가 특별한 이유는 선명한 분홍색 테를 볼 수 있기 때문입니다. 테를 보기 위해 잉크를 일부러 많이 발라서 시필한다거나 종이를 바꿔서 테를 발굴해내는 경우가 많은데 '마제스틱 블루'는 이런 노력이 전혀 필요 없습니다. 종이에 스치기만 해도 번쩍번쩍한 테를 볼 수 있으니까요! 사실 디아민에는 이런 잉크가 꽤 많은 편입니다. 보라색과 금테라는 고급스러운 조합의 '빌베리Bilberry', 밤의 숲처럼 어두운 녹색에 적테가 선명한 '셔우드 그린Sherwood Green', 채도 높은 파란색에 구리테가 뜨는 '사르가소 씨Sargasso Sea', 블루블랙에 구리테를 볼 수 있는 '미드나이트Midnight'. 모두 테의 매력에 빠지기 충분한 잉크들이죠.

(위)빌베리 (아래)마제스틱 블루 ↗

온고잉 잉크를 발굴하기 위해 이것저것 구매하다가 발견한 디아민의 테 잉크 중 '프러시안 블루Prussian Blue'와 '그린 블랙Green Black'을 가장 좋아합니다. 처음 소개했을 때 좋은 반응을 얻은 잉크들이기도 하죠. '프러시안 블루'는 회색이 섞인 남색인데 차분하고 채도가 낮아서 만년필에 넣어서 쓰기 좋은 색상입니다. 일반적인 블루블랙의 어둡고 정직한 색이 아쉽게 느껴졌다면 도전해 보기 좋은 잉크지요. 다 마르고 나면 잔잔한 구리테도 볼 수 있습니다. 테가 없는 잉크라고 생각했는데 테가 뜨는 잉크였을 때의 기쁨은 마치 숨은 보석을 찾은 기분이지요. '그린 블랙'은 어둡고 짙은 녹색 잉크인데 마르면 흑테를 볼 수 있습니다. 이름 그대로 그린과 블랙을 동시에 보여 주는 독특한 잉크지요. 지금까지 수많은 잉크를 봐 왔지만 '그린 블랙'만큼 이름과 색상이 일치하는 잉크는 없었습니다.

(위)프러시안블루 (아래)그린 블랙 ↗

더 넓은 잉크의 세계로 풍덩!

몽블랑 한정 잉크 '윌리엄 셰익스피어 - 벨벳 레드William Shakespeare - Velvet Red'를 생각나게 하는 디아민의 '마타도어Matador'는 디아민의 단색 잉크 사이에서 선호도가 높은 색상입니다. 강렬한 빨간색이라기보다는 차분한 빨간색이라 어떤 분들은 '핏빛'이라고 표현하기도 합니다.

디아민 단색 잉크 중 제가 가장 좋아하는 '아마란스Amaranth'는 꽃잎을 닮은 분홍빛 자주색 잉크입니다. 아마란스는 마르면서 색이 어두워지고 차분해지기 때문에 그 모든 과정이 꽃이 피고 지는 것처럼 느껴져 구경하는 재미가 있습니다. 사실 제가 SNS에서 팔로우하는 분이 이 잉크를 쓸 때마다 무슨 잉크냐고 물어봤습니다. 너무 예뻐서 물어보고 잊어버리기를 여러 차례 반복하다가 이제 그만 물어봐야겠다 싶어서 구매했습니다.

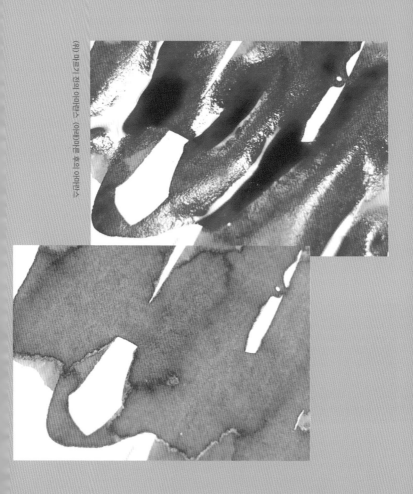

(위) 마들기 전의 아마란스 (아래)마른 후의 아마란스

디아민의 꽃잎 잉크를 소개했으니 숲 잉크를 빼놓을 수 없지요. 초겨울의 숲이 생각나는 '그린 엄버Green Umber'는 회색이 섞인 차가운 녹색 잉크로, 마르고 나면 잔잔한 테도 볼 수 있습니다. 검은색처럼 보이지만 빛에 반사되면 반짝 빛나는 오묘한 은테지요. 이 잉크는 특히 만년필에 넣어서 썼을 때 가독성, 색감 뭐 하나 빠지지 않는 훌륭한 잉크입니다. 봄과 여름에 잘 어울릴 법한 청량한 색상의 '스프링 그린Spring Green'과 '보 블루Beau Blue'도 디아민에서 테 잉크만 알고 있던 분에게 새로운 인상을 주는 잉크입니다.

그린 엄버

디아민 온고잉 잉크 중에서 인기가 가장 많은 '얼그레이Earl Grey'는 해외 사이트 '레딧Reddit'에서 만년필 이용자들이 모여 투표하고 의견을 나눠서 만든 잉크입니다. 처음에는 어두운 회색인데 저녁 하늘이 물드는 것처럼 마르면서 점점 보라색이 드러나지요. 회색과 보라색, 남색으로 색 분리가 되어 독특한 농담을 볼 수 있어요.

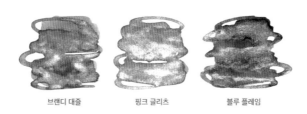

브랜디 대즐 핑크 글리츠 블루 플레임

　　디아민에는 앞서 소개한 잔잔한 물결을 닮은 잉크도 있지만,
은하수처럼 화려한 잉크도 있습니다. 화려한 잉크라고 하면 역시 펄 잉크를
빼놓을 수 없는데요. 디아민의 펄 잉크 라인인 '쉬머링'은 처음 도전하기
좋은 펄 잉크 40여 가지를 보유하고 있습니다. 제가 가장 처음 써본 펄
잉크는 디아민 쉬머링의 '브랜디 대즐Brandy Dazzle'이라는 적갈색에
금색 펄이 들어간 잉크였는데요, 이 조합이 너무 예뻐서 펄이 반짝거리는
모습을 하루 종일 볼 수 있을 정도입니다. 하지만 쉬머링 잉크 중 제가
제일 좋아하는 잉크는 '핑크 글리츠Pink Glitz'와 '블루 플레임Blue
Flame'입니다. '핑크 글리츠'는 분홍색에 금펄이 들어간 잉크인데 굉장히
사랑스러워서 보기만 해도 기분 좋아집니다. '블루 플레임'은 차가운
파란색에 적테가 뜨는데요, 금펄과 은펄이 함께 섞여 아주 화려한 펄을 볼
수 있습니다.

펄 잉크는 보고 있으면 정말 영롱하지만, 실제로 사용하는 건 조금 번거롭습니다. 잉크를 가만히 두면 펄이 아래로 가라앉기 때문에 쓰기 전 또는 쓰는 중간중간 잉크를 흔들어 주면서 사용해야 진가를 발휘합니다. 그래도 펄 잉크를 썼을 때만 볼 수 있는 아름다운 모습은 번거로움도 잊게 해 주지요.

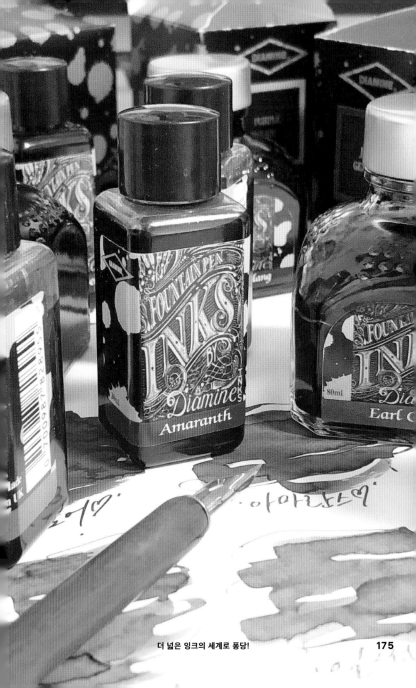

J.Herbin
제이허빈

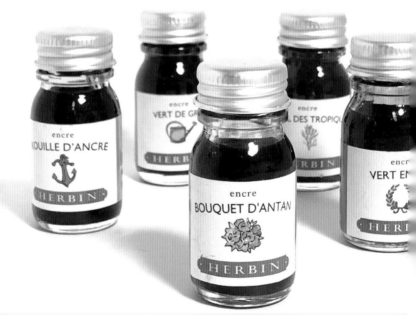

감성적인 이름과 일러스트가 매력적인 브랜드. 물에 탄 듯 여린 색감을 자랑하며 대체로 묽어서 흐름이 좋다.

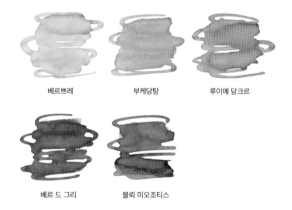

베르쁘레

부케당탕

루이에 당크르

베르 드 그리

블뢰 미오조티스

제이허빈 잉크는 대부분 여린 색감을 자랑합니다. 그래서일까요? 봄이면 어김없이 생각나는 잉크들이 있습니다. 그중 가장 처음으로 구매했던 '베르 쁘레Vert Pre'는 풀밭의 초록 잎이라는 이름대로 채도가 높고 상큼한 연두색입니다. 새싹 같은 연두색 잉크를 쓰고 싶을 때 가장 먼저 떠오르는 잉크지요. '부케당탕Bouquet d'antan'은 꽃다발이라는 이름의 잉크입니다. 싱그러운 꽃다발이라기보다는 잘 말린 장미 꽃다발이 떠오르는 연하고 부드러운 분홍색입니다.

제이허빈에서 빼놓을 수 없는 잉크는 바로 '루이에 당크르Rouille d'ancre'로 녹슨 닻의 색을 표현한 잉크입니다. 우리나라에서는 이름보다 '녹슨 닻'이라는 별명으로 더 많이 불리지요. 차분한 느낌의 베이지색이지만 잉크가 마를수록 돋보이는 분홍색이 아름다워요.

여린 색상이 대부분인 제이허빈이지만 짙고 차분한 조합의 잉크도 있습니다. 부식된 구리의 색을 표현한 '베르 드 그리Vert De Gris'는 회색 기가 섞인 어두운 청록색인데 거기에 파란색을 조금 더 섞은 느낌의 잉크입니다. 이름을 해석하면 '회녹색'이라는 뜻이지요. 파란 물망초의 색상을 담은 '블뢰 미오조티스Bleu Myosotis'는 청보라색 잉크를 가장 좋아하는 제가 절대 빠뜨릴 수 없는 잉크입니다. 너무 밝고 채도가 높아서 청보라색이 취향에 맞지 않았던 사람도 차분한 색감의 이 잉크는 도전해 볼만합니다.

(위)루이에 당크르　(아래)블뢰 미오조티스 ✎

HERBIN
BLEU
YOSOTIS

Life is something that happens when you can get to sleep.

Robert
Oster

로버트 오스터

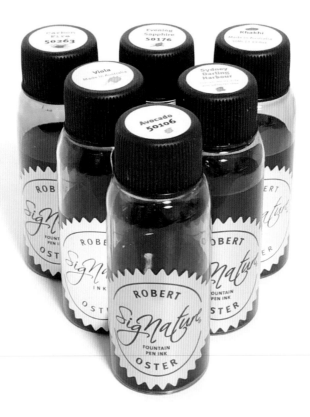

호주의 자연을 표현하는 잉크 브랜드. 약 160종의
잉크와 35종의 펄 잉크를 보유하고 있다.

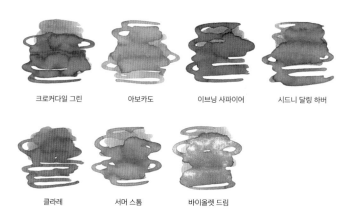

크로커다일 그린 아보카도 이브닝 사파이어 시드니 달링 하버

클라레 서머 스톰 바이올렛 드림

'케믹사' 프로젝트를 진행하면서 보석 같은 온고잉 잉크를 가장 많이 발견한 브랜드인 로버트 오스터입니다. 이 브랜드는 우리나라에 처음 들어올 때부터 잉크가 다양해서 어떤 잉크를 구매해야 할지 정하기 어려웠습니다. 후기가 아예 없는 잉크가 많았기 때문에 잉크의 실물이 어떤지, 내 취향에 맞는지 잘 모르는 상태로 카탈로그에 있는 시필을 보고 구매하거나 구글에 검색해서 수집했지요.

　　로버트 오스터 잉크 수집의 시작이 된 '크로커다일 그린Crocodile Green'은 '케믹사' 프로젝트에 의미를 만들어 준 잉크라 더욱 특별합니다. 국내에서 아무도 후기를 올린 적이 없는 잉크라 알려진 정보가 아예 없었는데 제가 이 잉크의 리뷰를 올리고 나서 많은 분이 구매했지요. '크로커다일 그린'은 풀색에 어두운 구리테가 뜨는, 나무의 이미지에 가까운 잉크입니다. 녹색을 좋아한다면 로버트 오스터 잉크 중 가장 먼저 구매하라고 영업해 봅니다. 로버트 오스터의 녹색 잉크 하면 '아보카도Avocado'도 빼놓을 수 없습니다. 이 잉크는 아보카도의 껍질이나 속살의 색을 표현했다기보다는 아보카도의 분위기를 나타냅니다. 빈티지한 느낌의 회색빛 연두색이 마르면서 짙은 녹색과 노란빛 갈색으로 분리가 되는데 아보카도에서 볼 수 있는 모든 색을 만날 수 있어 특별합니다.

　　이 보물찾기에서 가장 기억에 남는 잉크를 하나 꼽자면 '이브닝 사파이어Evening Sapphire'를 고르겠어요. 회색이 섞인 차분한 파란색에 회보라빛 농담이 지고 종이에 따라서 구리테도 볼 수 있는 매력 만점의 잉크거든요. 처음 썼을 때 색감이 너무 예뻐서 이름 그대로 사파이어를 발견한 느낌이었습니다. 청회색 느낌의 잉크를 찾는다면 추천합니다.

(위부터)크로커다일 그린, 아보카도, 이브닝 사파이어, 시드니 달링 하버 ↗

대부분의 청색 잉크는 인기가 많지만 한 끗 차이인 청록색 잉크는 생각보다 선호도가 낮습니다. 하지만 이로시주쿠의 '신료쿠'처럼 색에 대한 경계를 허물어 주는 잉크가 있는데, 로버트 오스터에서는 '시드니 달링 하버Sydney Darling Harbour'가 그 역할을 하고 있습니다. 시드니에 있는 관광 명소 '달링 하버'를 표현한 잉크로 채도 낮은 청록색과 민트색 사이에 위치해 해안 지역의 분위기를 잘 담았습니다. 게다가 로버트 오스터 특유의 빈티지한 색감도 돋보이지요. 다 마르고 난 후 농담이 지는 부분에 옅게 분홍빛이 도는 모습도 볼 수 있습니다. '시드니 달링 하버'의 오묘한 색감을 보면 청록색에 별 관심이 없던 사람도 사랑에 빠지고 말 거예요.

1년에 1~2번 정도 한국에서도 '펜쇼'가 열리는데 그때 소분 잉크를 판매하는 부스에서 시필하고 반해서 구매한 잉크가 있습니다. 잔잔한 색 변화가 아름다운 '클라레Claret'인데요, 마르기 전에는 분홍빛이 도는 진한 자주색인데 다 마르고 나면 점점 갈색빛이 섞이고 어두워집니다. 와인처럼 깊고 고혹적인 느낌을 주죠. 마르면서 색상이 어두워지기 때문에 부담 없이 쓰기 좋은 자주색입니다.

로버트 오스터의 색 변화 잉크에 관해 이야기할 때면 꼭 언급되는 잉크가 또 하나 있습니다. 여름의 태풍을 담아 잉크로 만든 '서머 스톰Summer Storm'입니다. '서머 스톰'은 종이와 처음 만날 땐 회색 섞인 옅은 파란색으로 시작하지만 마르면서 보랏빛으로 변합니다. 로버트 오스터의 색 변화 잉크 중 가장 예쁘고 인기가 많은 잉크지요.

더 넓은 잉크의 세계로 퐁당!

로버트 오스터에는 '셰이크 앤 시미'라는 이름의 펄 잉크 라인이 있습니다. 로버트 오스터의 펄 잉크는 펄의 색이 굉장히 다양해서 독특합니다. 기존 펄 잉크에서는 찾기 힘든 빨간색이나 파란색 펄을 쓰기도 하고 여러 가지 색의 펄을 섞기도 하지요. 그래서 금색과 은색 펄이 주를 이루는 디아민의 펄 잉크와 느낌이 다릅니다. 잉크와 펄의 조합이 신선한 제품을 많이 볼 수 있거든요.

로버트 오스터의 '바이올렛 드림Violet Dreams'은 지금까지 제가 써 본 펄 잉크 중 가장 예쁜 잉크입니다. 분홍빛 보라색인데 마르면 진한 보라색으로 색 분리가 되는 데다가 금, 은펄에 파란색 펄까지 총 3가지 이상의 펄이 섞여 있습니다. 보라색으로 물든 하늘과 구름, 은하수와 같이 신비로운 이미지가 떠오르는 잉크입니다. 만약 '바이올렛 드림'의 펄이 없는 버전을 보고 싶다면 로버트 오스터의 '비올라Viola'를 써 보세요.

색과 펄의 조합이 독특한 로버트 오스터의 잉크를 만나고 싶다면 빨간색 펄과 짙은 녹색의 조합인 '슈바르츠 로즈Schwarz Rose', 파란색 펄과 청록색 조합의 '블루 벨벳 스톰Blue Velvet storm' 등이 있습니다. 펄 잉크의 매력에 더 깊이 빠지고 싶다면 도전해 보기 좋은 라인입니다.

(위)미르기 적의 바이올렛 드롭
(아래)마른 후의 바이올렛 드롭

Pelikan
펠리칸

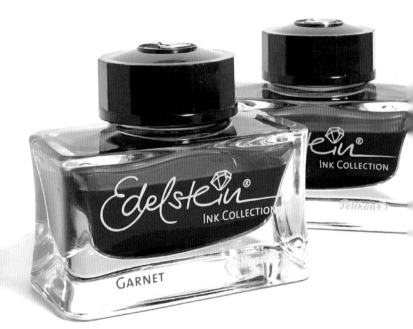

(위)가넷
(아래)루비

　　펠리칸의 에델슈타인은 이로시주쿠와 디아민의 특징을 섞어 놓은
잉크 브랜드입니다. 이로시주쿠처럼 잉크가 맑고 투명하지만 디아민처럼
색상이 매우 정직하지요. 사실 에델슈타인 라인업 중 제 눈을 사로잡는
잉크는 많지 않습니다. 하지만 평소에 붉은색 계열을 사랑한다면 펠리칸의
'가넷Garnet'과 '루비Ruby'는 구매해야 하는 잉크입니다.

PElIKAN
GARNET
dream as if ...
live forever.
live as if yo...
die today.

'가넷'은 지금까지 제가 써 본 빨간색 잉크 중 세 손가락 안에 들 정도로 대단히 예쁩니다. '가넷'은 밝은 빨간색이지만 채도가 높지 않으면서도 맑고 투명한 느낌의 잉크입니다. 다홍빛 도는 물을 탄 빨간색이라고 표현하면 딱 맞습니다.

'루비'는 마르기 전이 가장 영롱한 잉크입니다. 분홍색 잉크인데 마르기 전에 녹테 같은 금테가 반짝거리지요. 빛에 반사되는 모습을 보면 펄이 있는 잉크인가 하는 착각이 들 정도입니다. 보통 테는 잉크가 다 마르고 더 잘 보이는 경우가 많은데 '루비'는 찰나의 순간에만 테가 보이고 다 마르고 나면 언제 반짝거렸냐는 듯이 차분해집니다.

분명 빨간색은 선호하지 않는다고 했던 것 같은데 저도 모르게 어느 순간부터 빨간색 잉크에 스며들어 버렸네요.

더 넓은 잉크의 세계로 퐁당!

Graf von faber-castell

그라폰 파버카스텔

GRAF VON FABER-CASTELL

Yozakura

75 ml

파버카스텔에서 론칭한 고급 잉크 브랜드. 자연에서 영감을 받아 만든 잉크를 소개한다. 19가지 색상이 있으며 잉크병이 아름답다.

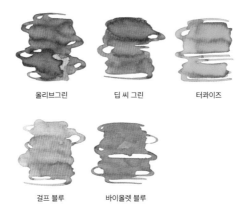

올리브그린 딥 씨 그린 터콰이즈

걸프 블루 바이올렛 블루

향수병처럼 예쁜 잉크병과 병에 담긴 잉크까지 아름다운 브랜드 하면 그라폰 파버카스텔이 먼저 떠오릅니다.

하늘이나 바다를 담아낸 잉크는 너무도 많지만 그라폰의 '딥 씨 그린Deep Sea Green'은 유독 기억에 남습니다. 이름 그대로 깊은 바다를 그대로 옮겨놓은 듯한 잉크지요. 깊이감이 느껴지는 어두운 청록색에 농담 사이사이에 연둣빛이 도는 은은한 색 분리는 바닷속에서 해초를 보는 것 같은 느낌을 줍니다. 또 잉크가 다 마르고 나면 적테도 볼 수 있죠. 드러나는 모든 색이 조화롭고 특히 마르기 전 모습은 상상하던 바닷속과 똑닮아 하염없이 쓰게 만드는 잉크이기도 합니다.

그라폰 잉크만의 잔잔하고 맑은 색감이 돋보이는 '올리브그린Olive Green'은 따뜻한 풀색을 좋아한다면 꼭 알려 주고 싶은 잉크입니다. 연두색에 갈색을 섞은 올리브색은 잉크에서 꽤 보기 힘든 색상인데 '올리브그린'은 실제 올리브의 색감을 잘 표현합니다. 적당히 낮은 채도에 노란빛이 많이 도는 따뜻한 색감이라 필기할 때 부담 없이 쓸 수 있습니다.

(위)딥 씨 그린 (아래)올리브그린 ↗

더 넓은 잉크의 세계로 퐁당!

은은한 하늘색을 좋아한다면 '터콰이즈Turquoise'와 '걸프
블루Gulf Blue'도 그라폰에서 꼭 확인해야 하는 잉크입니다. 차분한
제비꽃 색상에 농담 주변으로 파란색이 도는 '바이올렛 블루Violet Blue'도
그라폰만의 개성이 담겨 있는 잉크죠. 그라폰 잉크는 농담이 선명하고 중간
정도의 채도와 명도인 색이 주라 만년필에 넣어 쓰기에 좋습니다.

(위)터콰이즈 (아래)걸프 블루 ↘

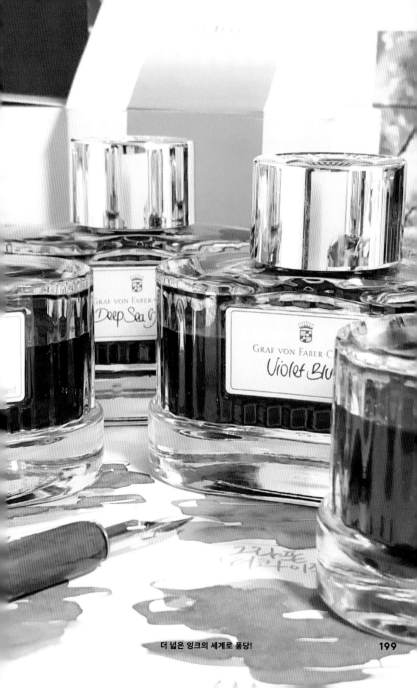

더 넓은 잉크의 세계로 풍덩!

하늘 아래

같은 잉크 없다

잉크를 수집하다 보면 '이거 이 색이랑 비슷할 거 같은데?' 하는 생각이 들 때가 있지만 막상 사서 비교하면 다른 색인 경우가 많습니다. 일상생활에서도 이런 경험을 종종 할 수 있지요. 같은 빨간색 립스틱처럼 보이지만 색이 미묘하게 다르다거나 아이돌 그룹 멤버들이 핑크 수트를 맞춰 입었는데 각자 조금씩 다른 핑크로 입었다거나 하는 것처럼 알고 있는 색의 이름은 하나지만 실제 눈으로 보는 색상은 다양한 경우가 많습니다. 잉크에서도 이와 같은 경험을 자주 할 수 있습니다. 파란색이라고 해도 물을 섞은 것처럼 흐린 파란색이 있는가 하면 밤하늘처럼 짙고 어두운 파란색도 있죠. 물을 섞은 듯한 파란색 안에서도 2가지 색상을 뽑아 나란히 써 보면 완전히 다른 색일 확률이 높아요.

다양한 색상 중에서도 파란색 잉크는 가장 선호도가 높고 색의 스펙트럼도 넓어서 비교해 볼 잉크가 많습니다. '파란색이 다 똑같은 파란색이지, 파란 잉크도 하나만 사면 충분하지.' 라고 생각했다면 이 글에 집중해 주세요. 파란색이라는 같은 이름 속에서도 취향에 딱 맞는 색을 찾을 수 있도록 도와드릴게요!

잉크 브랜드마다 '터콰이즈Turquoise' 라는 이름 또는 계열의 파란색 잉크가 하나씩 있습니다. 터콰이즈는 하늘색 또는 청록색을 띠는 보석인데요, '터키옥'이라고 부르기도 합니다. 잉크에서 기본이 되는 파란색의 한 갈래이지요. 하지만 터콰이즈라고 불리는 모든 색이 다 똑같지는 않습니다. 터콰이즈 잉크라고 하면 가장

먼저 떠오르는 잉크는 펠리칸 4001 라인의 '터콰이즈'입니다. 아마 많은 잉크 애호가가 터콰이즈 하면 가장 먼저 떠올리는 잉크가 아닐까 싶습니다. 펠리칸 4001의 '터콰이즈'는 맑은 날 하늘처럼 쨍하고 밝은 파란색입니다. 살짝 노란 기가 섞여 청록빛이 돌기도 하며 종이에 따라서는 마른 후에 분홍색 테를 볼 수도 있습니다. 반면 그라폰의 '터콰이즈'는 더 흐리고 연한 색입니다. 파란색이라기보다는 노란색이 많이 섞여 따뜻한 하늘색에 가깝게 느껴지죠. 높은 채도의 터콰이즈가 부담스럽다면 그라폰의 '터콰이즈'는 편안하게 느껴질 거예요. 몽블랑 블루 팔레트 시리즈Blue Palette Collection의 '터콰이즈'는 그라폰의 '터콰이즈'보다도 노란 기가 더 많이 들어가, 초록빛이 돌아서 거의 민트색처럼 보입니다.

(왼쪽부터)펠리칸의 터콰이즈, 그라폰의 터콰이즈, 몽블랑의 터콰이즈

더 넓은 잉크의 세계로 퐁당!

터콰이즈라 불리는 또 다른 잉크로는 이로시주쿠의 '아마이로Ama-iro(천색)', 펠리칸 에델슈타인의 '토파즈Topaz', 세일러 시키오리의 '소우텐Souten' 등이 있습니다.

이제 우리가 흔히 알고 있는 크레파스의 하늘색을 떠올려 볼까요? 일반적으로 하늘색이라고 하면 떠올리는 색은 터콰이즈처럼 선명하기보다는 더 부드럽고 연한 색입니다. 대표적인 하늘색 잉크를 고르자면 고베 잉크 42번 '롯코 아일랜드 스카이'가 가장 먼저 떠오릅니다. 터콰이즈보다 연하고 노란빛이 빠진 차가운 하늘색이죠. 개인적으로 평소 생각하는 하늘색의 이미지와 가장 비슷합니다. 그라폰의 '걸프 블루'는 '롯코 아일랜드 스카이'보다 더 연하고 채도가 낮습니다. 마르면서 분홍색으로 연하게 색 분리 되는 모습도 볼 수 있죠. 주로 단색인 하늘색 잉크가 단조롭게 느껴졌다면 색 분리가 되는 '걸프 블루'가 눈에 띌 거예요. 디아민의 '보 블루'는 아주 미묘하게 노란 기가 돌아서 따뜻한 느낌을 주는 하늘색입니다. 세일러 시키오리의 '유키아카리'는 소개하는 하늘색 잉크 중 가장 채도가 높습니다. 청량하고 시원한 느낌을 주는 노란빛 하늘색이죠. 터콰이즈에 물을 섞은 듯한 느낌도 듭니다. 같은 하늘색이라도 브랜드마다 표현하는 색상이 조금씩 다른 것은 매일 보는 하늘에도 다양한 범주의 하늘색이 담겨 있다는 의미가 아닐까요?

(위)롯코 아일랜드 스카이, 걸프 블루 (아래)보 블루, 유키아카리 ✎

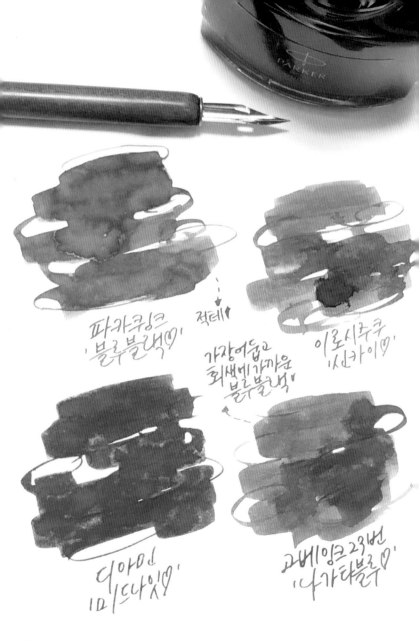

파카쿵크
'블루블랙♡'

적테▸

가장어둡고
회색빛가까운
블루블랙▸

이로시주쿠
'신카이♡'

다이아몬
'미드나잇♡'

교베잉크23번
'나가타블루♡'

브랜드마다 빠지지 않고 하나씩 있는 '블루블랙Blueblack'을 만나 봐요. 블루블랙 잉크의 대표 주자인 파카 큉크의 '블루블랙'은 블루에 블랙을 살짝 섞은 듯 파란색이 더 돋보입니다. 이 잉크는 다 마르고 난 후 잉크의 중간중간 청록색으로 물든 농담이 포인트지요. 게다가 적테까지 볼 수 있는 잉크가 어떻게 기본 잉크인지, 이렇게 멋진 잉크를 그냥 기본 잉크라고 불러도 되는 건지 쓸 때마다 놀라곤 합니다. 이로시주쿠에서 블루블랙을 담당하고 있는 '신카이'는 파카 큉크에 비하면 더 어둡고 차가운 색입니다. '신카이'와 함께 보면 파카 큉크는 밝은 색이라고 느껴지지요. 디아민의 '미드나이트'는 '신카이'보다도 진하고 어두운 색상이며 고베 잉크 23번 '나가타 블루Nagata blue'는 파카 큉크와 반대로 블랙에 블루를 살짝 섞은 듯 검은색이 더 돋보이는 색입니다. 다 마르고 난 후에는 은은하게 청록빛이 도는 게 매력적이죠. 사진에는 없지만 '나가타 블루'처럼 차분하고 짙은 블루블랙을 원한다면 몽블랑의 '미드나이트 블루Midnight Blue'나 교토 잉크의 '아오니비Aonibi'도 마음에 들 거예요.

분홍색이나 노란색과 같이 비교적 색의 스펙트럼이 좁은 색을 비교하는 건 더 짜릿합니다. 한 방울의 미묘한 차이로 다른 색임을 느낄 수 있기 때문이죠. 가장 좋아하는 분홍색 잉크인 고베 잉크 12번 '오카모토 핑크'는 채도가 높은데 형광 기는 적으며 노란색이 몇 방울 들어간 핑크입니다. '오카모토 핑크'에 물을 탄 듯 여린 색감을 자랑하는 세일러 한국 한정 '스트로베리 밀크쉐이크'는 노란색 색 분리가 꽤 선명합니다. 조금 더 진한 핑크를 보고 싶다면 이로시주쿠 칠복신 시리즈의 '벤자이텐Benzaiten'이 좋겠습니다. 노란빛이 적어서 담백한 느낌이지요. 맨눈으로 봤을 때 '오카모토 핑크'는 '스트로베리 밀크웨이크'와 '벤자이텐'의 중간색이라고 느낄 수 있습니다. 밝고 선명한 핑크에 선뜻 손이 안 간다면 채도가 낮고 연한 분홍색인 그라폰의 '요자쿠라Yozakura'가 그나마 편안하게 느껴질 거예요.

(위)오카모토 핑크, 스트로베리 밀크쉐이크　(아래)벤자이텐, 요자쿠라 ✎

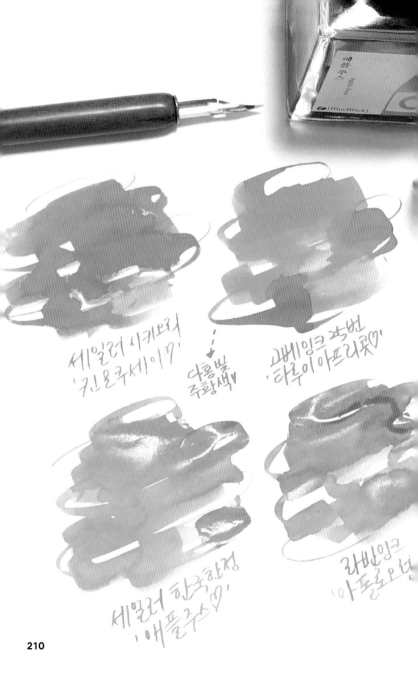

세일러 시키오리
'긴모쿠세이7'

다홍빛
주황색▼

과베잉크 각번
'타루이아프리콧'

세일러 한코한정
'애플주스7'

라반잉크
'아폴로7년'

분홍색처럼 채도와 명도가 높은 주황색은 어떨까요? 주황색은 빨간색과 노란색의 경계에 있는 색이기 때문에 범주가 적은 편입니다. 근소한 차이로 빨간색이나 노란색처럼 보일 수 있기 때문이죠. 먼저 대표적인 주황색 잉크인 세일러 시키오리의 '킨모쿠세이'를 살펴볼까요? '킨모쿠세이'는 그야말로 진한 노란빛 주황색의 정석이라고 할 수 있어요. 잉크를 종이에 발라 보면 진한 주황색 그 자체지만 옅은 부분에서는 노란빛이 더 눈에 띕니다. '킨모쿠세이' 옆에 있으니 고베 잉크 25번 '타루미 아프리콧'은 붉은 기가 돋보입니다. 다홍색 같은 주황색이지요. 제 시필로 더 많은 사랑을 받아서인지 애정이 남다른 잉크인 세일러 블루블랙 펜샵 한정 '애플 주스Apple Juice'는 다른 주황색에 비해 노란 기가 강하게 돕니다. 옅은 부분은 완연한 노란색으로 보이기도 합니다. 귤의 껍질과 비슷한 색이라고 귤색이라고 불리기도 하지요. 분홍색처럼 주황색도 채도가 너무 높아서 구입하기가 망설여진다면, 라반Laban의 '아폴로 오렌지Apollo Orange'를 추천합니다. 차분하고 부드러운 색이라 쨍한 느낌이 덜하지요. 사진에는 없지만 정말 차분한 주황색 잉크를 원한다면 역시 이로시주쿠의 '유야케'가 제일 적합할 것 같습니다.

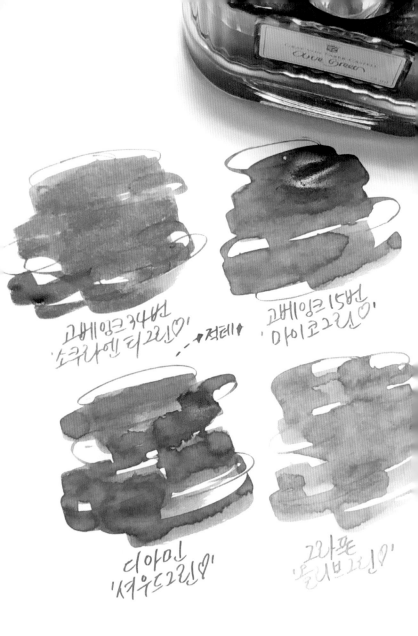

고베잉크 34번
'소큐라엔 티그린♡'

←↗절레↖

고베잉크 15번
'아이코그린♡'

디아미
'셔우드그린♥'

그라폰
'올리브그린♡'

파란색만큼이나 스펙트럼이 넓은 초록색은 불리는 이름도 다양합니다. 노란색에 가깝고 밝으면 연두색, 올리브색, 어두워지면 녹색, 풀색, 숲색, 파란색이 섞이면 청록색 등으로 불리죠. 이름마다 떠오르는 초록색은 신기하게도 다 다릅니다. 녹색을 생각하면 어떤 색이 떠오르나요? 저는 고베 잉크 34번 '소라쿠엔 티 그린Sorakuen Tea Green'처럼 갈색이 섞여 살짝 어둡고 노란 기가 있는 초록색이 떠오릅니다. 숲에서 보이는 나뭇잎 같은 색상이죠. 좀 더 푸른 느낌의 고베 잉크 15번 '마이코 그린'은 숲색이라고 표현합니다. 나무가 빽빽하게 모인 이미지가 그려지는 짙은 초록색이지요. 푸른 기가 더 많이 도는 디아민의 '셔우드 그린'은 청록색에 가깝습니다. 마른 후 볼 수 있는 적테는 어두운 녹색 잉크만의 매력이죠. 녹색에 노란색을 섞어서 따뜻한 색으로 만든다면 그라폰의 '올리브그린' 같은 올리브색을 볼 수 있습니다. '소라쿠엔 티 그린'에 물을 섞은 듯한 색감으로 마르면서 중간중간 갈색으로 지는 농담이 멋진 잉크지요.

저는 다채로운 잉크 중에서도 보라색을 굉장히 좋아하는데요, 특히 보라색 잉크에서 파란색과 분홍색의 농담이나 색 분리가 있다면 반해버리고 맙니다. 푸른 기가 있는 보라색인 청보라 잉크는 생각보다 잉크계에서 흔한 편이지만 핑크색이 드러나는 보라색은 찾기 힘듭니다. 대표적인 핑크빛 보라색 잉크로는 고베 잉크 57번 '히메아지사이'가 있는데 연한 보라빛이 예쁘지요. 잉크가 옅게 발린 부분은 보라색이라기보다는 분홍색에 가깝습니다. 푸른빛을 더 띠는 세일러 시키오리의 '후지수가타'는 우리가 흔히 떠올리는 보라색에 가깝습니다. 핑크가 거의 눈에 띄지 않는 고베 잉크 56번 '롯코 시치단카Rokko Shichidanka'는 차가운 보라색이라고 부를만한, 청보라색의 교과서 같은 잉크입니다. 보라색 사이로 파란색이 빼꼼 나오는 색 분리는 볼 때마다 감동이지요. 그라폰의 '바이올렛 블루'는 분홍색과 파란색이 적절히 섞인 보라색인데 다른 보라색에 비해 채도가 낮고 차분합니다. '바이올렛 블루'는 제가 취향에 맞는 보라색 잉크를 뽑을 때 늘 상위권으로 꼽는 색입니다.

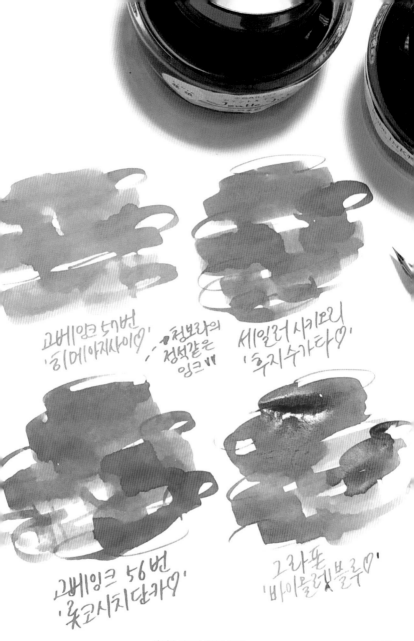

고베잉크 57번
'히메아지사이♡'

청보라의
정석같은
잉크!!

세일러 시미오리
'후지수가타♡'

고베잉크 56번
'욧코시치단카♡'

그라폰
'바이올렛블루♡'

같은 색이름 안에서도 각각 다른 느낌이 나는 색을 만나 보았습니다. 특히 색 분리, 테, 농담들은 잉크에서만 볼 수 있는 특징이지요. 이렇게 다양한 잉크를 만나다 보면 점점 더 많은 색의 매력을 발견하게 되고, 그 색들을 하나하나 사랑하게 만들어 준다는 것이 잉크의 특별한 매력이라고 생각합니다.

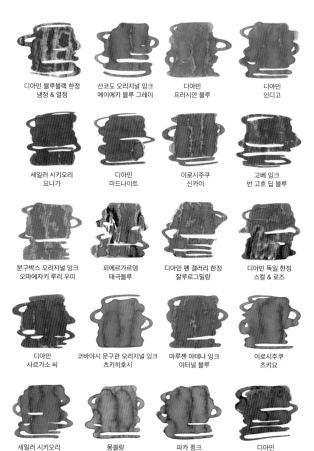

디아민 블루블랙 한정
냉정 & 열정

산코도 오리지널 잉크
메이에키 블루 그레이

디아민
프러시안 블루

디아민
인디고

세일러 시키오리
요나가

디아민
미드나이트

이로시주쿠
신카이

고베 잉크
반 고흐 딥 블루

분구박스 오리지널 잉크
오마에자키 루리 우미

피에르가르뎅
태극블루

디아민 펜 갤러리 한정
잘루르그밀랑

디아민 독일 한정
스컬 & 로즈

디아민
사르가소 씨

코바야시 문구관 오리지널 잉크
츠키히호시

마루젠 아테나 잉크
이터널 블루

이로시주쿠
츠키요

세일러 시키오리
자자

몽블랑
블루아워 트와일라잇 블루

파카 큉크
블루블랙

디아민
마제스틱 블루

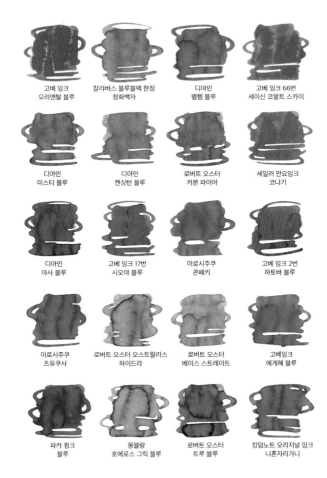

고베 잉크 오리엔탈 블루	칼라버스 블루블랙 한정 청화백자	디아민 펠헴 블루	고베 잉크 66번 세이신 코발트 스카이
디아민 미스티 블루	디아민 켄싱턴 블루	로버트 오스터 카본 파이어	세일러 만요잉크 코나기
디아민 아사 블루	고베 잉크 17번 시오야 블루	이로시주쿠 콘페키	고베 잉크 2번 하토바 블루
이로시주쿠 츠유쿠사	로버트 오스터 오스트랄리스 하이드라	로버트 오스터 베이스 스트레이트	고베잉크 에게해 블루
파카 큉크 블루	몽블랑 호메로스 그릭 블루	로버트 오스터 트루 블루	킹덤노트 오리지널 잉크 니혼자리가니

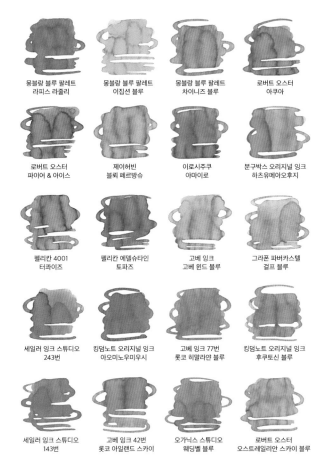

몽블랑 블루 팔레트
라피스 라줄리

몽블랑 블루 팔레트
이집션 블루

몽블랑 블루 팔레트
차이니즈 블루

로버트 오스터
아쿠아

로버트 오스터
파이어 & 아이스

제이허빈
블뢰 페르방슈

이로시주쿠
아마이로

분구박스 오리지널 잉크
하츠유메아오후지

펠리칸 4001
터콰이즈

펠리칸 에델슈타인
토파즈

고베 잉크
고베 윈드 블루

그라폰 파버카스텔
걸프 블루

세일러 잉크 스튜디오
243번

킹덤노트 오리지널 잉크
아오미노우미우시

고베 잉크 77번
롯코 히말라얀 블루

킹덤노트 오리지널 잉크
후쿠토신 블루

세일러 잉크 스튜디오
143번

고베 잉크 42번
롯코 아일랜드 스카이

오가닉스 스튜디오
웨딩벨 블루

로버트 오스터
오스트레일리안 스카이 블루

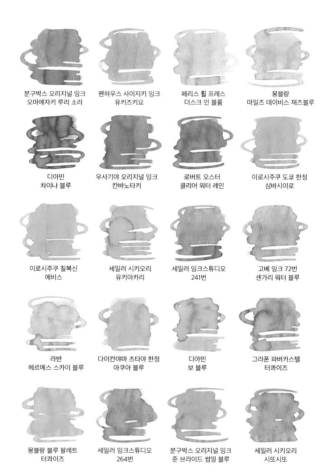

분구박스 오리지널 잉크
오마에자키 루리 소라

펜하우스 사이지키 잉크
유키즈키요

페리스 휠 프레스
더스크 인 블룸

몽블랑
마일즈 데이비스 재즈블루

디아민
차이나 블루

우사기야 오리지널 잉크
칸바노타키

로버트 오스터
클리어 워터 레인

이로시주쿠 도쿄 한정
심바시이로

이로시주쿠 칠복신
에비스

세일러 시키오리
유키아카리

세일러 잉크스튜디오
241번

고베 잉크 72번
센가리 워터 블루

라반
헤르메스 스카이 블루

다이칸야마 츠타야 한정
아쿠아 블루

디아민
보 블루

그라폰 파버카스텔
터콰이즈

몽블랑 블루 팔레트
터콰이즈

세일러 잉크스튜디오
264번

분구박스 오리지널 잉크
준 브라이드 썸띵 블루

세일러 시키오리
시또시또

교토 잉크
히소쿠

산코도 오리지널 잉크
츠루마이 블루

빈타 잉크
딥 워터 블루(루시아)

몽블랑 블루 팔레트
마야블루

고베 잉크 68번
니시 마이코 펄 블루

칼라버스 프로젝트 잉크
a CMa (큰개자리)

분구박스 오리지널 잉크
후지야마 블루

세일러 블루블랙 한정
블루 하와이안

킹덤노트 오리지널 잉크
아사하나다노 오리모노

고베 잉크 구포도 한정
유성의 꿈

세일러 잉크스튜디오
240번

토호쿠 문구랩
토호쿠 베이직 블루

페리스 휠 프레스
블루 코튼 캔디

더 넓은 잉크의 세계로 퐁당!

한정 잉크와 비슷한 색의 잉크를 찾는 여정

잉크를 많이 수집하고 쓰다 보니 '가장 좋아하는 잉크'에 대한 질문을 자주 받습니다. 잉크 하나만 택하면 되니까 답변하기 간단해 보이지만 제게는 가장 어려운 질문이기도 합니다. 좋아하는 잉크가 너무 많아서 딱 하나만 고르기 어렵거든요. 그래서 매번 고민하다가 몽블랑의 '조나단 스위프트 - 씨위드 그린Jonathan Swift - Seaweed Green'을 가장 좋아한다고 말하곤 합니다.

'조나단 스위프트'에 빠지게 된 순간이 아직도 기억에 남아요. 문구 카페에서 하는 이벤트에 우연히 당첨되었는데 그때 당첨 물품으로 '조나단 스위프트' 5ml를 받았습니다. 잉크를 받아서 처음 써 본 날, 너무 예뻐서 감탄하고 있었는데 실수로 병을 엎어 잉크를 다 쏟아버렸습니다. 종이 위로 쏟아진 잉크를 보면서 슬프고 허무했지만, 한편으로는 종이를 뒤덮은 독보적인 색감의 회녹색에 제대로 빠져서 본병을 사게 되었죠. '조나단 스위프트'는 채도 낮은 회녹색에 은은한 노란빛을 띠는 잉크입니다. 흔히들 '물미역색'이라고 설명하는데 정말 찰떡 같은 표현이지요. 이 잉크는 몽블랑에서 출시한 작가 에디션 한정 잉크이기 때문에 많은 사람이 갖고 싶어하지만 구하기 어렵습니다. 그래서 한정 잉크와 비슷하면서 당장 구할 수 있는 잉크를 찾기 위해 온고잉 잉크와 색상 비교를 많이 합니다. 이게 '잉크 덕질'의 또 다른 재미지요.

(위)아리산 그린, 370번 (아래)조나단 스위프트, 올리브그린 ↗

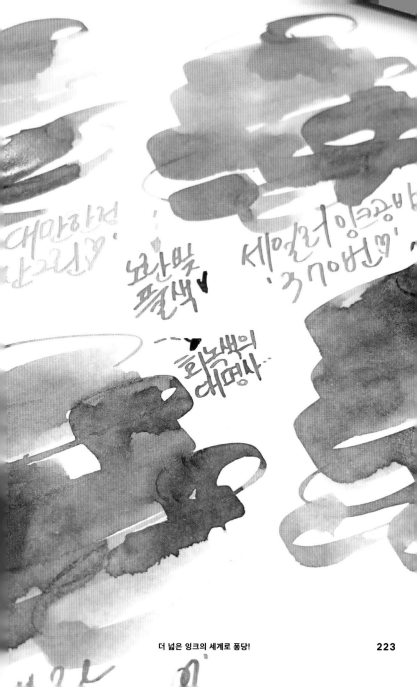

더 넓은 잉크의 세계로 퐁당!

제이허빈에서 좋아하는 잉크 중 하나인 '베르 엠파이어Vert Empire'는 같은 회녹색 계열이라는 점에서 '조나단 스위프트'와 비슷합니다. 하지만 '베르 엠파이어'는 녹색이 조금 더 진합니다. '조나단 스위프트'가 물미역색이라면 '베르 엠파이어'는 물 위에 비친 풀색이지요. 앞서 말한 2가지 잉크가 회색을 많이 탄 풀색이었다면 세일러 잉크 공방의 '370번'과 그라폰 '올리브그린'은 '조나단 스위프트'보다 노란 기가 조금 더 섞여 있습니다. '조나단 스위프트'만 쓸 때는 노란색이 꽤 많이 섞인 색이라고 생각해서 많이 비슷할 줄 알았는데, '370'번은 '조나단 스위프트'에서 노란색을 더 돋보이게 조정한 느낌이고, '올리브그린'은 '370번'을 선명하게 만든 것처럼 보입니다. 이렇게 비교하면 '조나단 스위프트'가 차갑게 느껴지기도 하죠. 차가운 색과 따뜻한 색, 어떤 느낌의 회녹색을 선호하는지 취향대로 사용하고 구매하세요.

몽블랑의 한정 잉크도 출시될 때마다 많은 관심을 받지만 교토 잉크도 한정 잉크를 출시하기 때문에 마찬가지로 큰 관심을 받는 브랜드입니다. 그중 가장 인기가 많았던 교토 잉크의 2017년 한정 잉크 '히소쿠Hisoku'는 정식으로 발매가 되었지만, 2018년 한정 잉크인 '케시무라사키Keshimurasaki'는 단종되어 구하기 어렵습니다. '케시무라사키'는 회보라색으로 채도가 낮고 회색이 섞여 연한 색감을 자랑하지요. 눈치채셨겠지만 채도가 낮고, 회색이 섞인 잉크가 전반적으로 인기가 많습니다. 슬프게도 모두가 좋아하는 색은 늘 한정판입니다. 회보라색 자체도 잉크에서 드문

(위) 홍유릉 금곡 캐시미론사 사진
(아래) 세자 그리고 손

색상이지만 '케시무라사키'만의 오묘한 색감을 대체할 잉크를 찾는 것은 정말 어려운 일이죠. 함께 비교한 이로시주쿠의 '후유쇼군'은 보라색의 양이 적은 회색에 가깝고, 제이허빈의 '그리뉘아즈Gris Nuage'는 너무 연하고 붉은 기가 도는 회색입니다. 로버트 오스터의 '서머 스톰'은 사진상 흡사해 보이지만, 맨눈으로 봤을 때는 보라색에 가깝습니다.

이처럼 완전히 똑같은 잉크를 찾기 어려운 한정 잉크가 많지만 그렇다고 해서 한정 잉크를 대체할 수 있는 잉크가 아예 없는 것은 아닙니다. 2013년 단종 후 재출시된 세일러의 여름 시즌 한정 '셔벗Sherbet' 시리즈에서 가장 인기가 많았던 '셔벗 블루Sherbet blue'는 세일러 만요 잉크 라인의 '나데시코Nadeshiko'와 색이 거의 똑같습니다. 연한 청보라색에서 진한 보라색과 파란색으로 색 분리가 되는 모습까지 유사하죠. 굳이 차이점을 찾자면 '나데시코'의 색이 조금 더 진한 수준인데요, 맨눈으로 바로 확인하기가 어려울 정도로 비슷합니다. 만년필에 넣어서 쓰면 더욱 차이가 느껴지지 않을 거예요.

한정 잉크는 희소성이 있어 더 갖고 싶은 것이기에 '셔벗 블루'처럼 같은 브랜드에서 똑같은 색이 나오는 경우는 극히 드뭅니다. 그래서 주로 다른 브랜드에서 나오는 잉크 중에 비슷한 잉크를 찾아야만 하죠. 일본의 펜숍 분구박스Bungubox의 오리지널 잉크는 직구를 해야만 구매할 수 있는 잉크입니다.

블루 베이섯 (위샌위)

분구박스에서 가장 인기가 많은 잉크인 '오마에자키 루리 소라Omaezaki Ruri-sora'는 '소라이로'라는 별명으로도 불리는데 옅은 보라빛을 띄는 연한 파란색입니다. 한동안 대체 잉크가 없었는데 최근 국내에 들어온 캐나다의 잉크 브랜드 페리스 휠 프레스Ferris Wheel Press에서 비슷한 잉크를 발견했어요. '더스크 인 블룸Dusk in Bloom'이라는 잉크인데 '소라이로'보다 살짝 연한 색이지만 거의 흡사합니다. 이렇듯 유일하다고 여겨졌던 잉크도 기다리다 보면 비슷한 잉크를 찾게 되기도 합니다.

오래전 출시 후 단종되어 이제는 구할 수 없거나 이미 지나가 버린 한정판을 보면 아쉬워서 때때로 의욕을 잃기도 하지만 어쩌다 운명처럼 만나기도 합니다. 정말 구할 수 없다고 생각했던 몽블랑의 '조나단 스위프트'는 누군가 보관 중이던 미개봉 상품을 우연히 발견해 구매했고, 마지막까지 위시 잉크였던 세일러의 셔벗 시리즈는 5년을 기다린 끝에 재출시가 되었으며, 이제는 매물이 없다던 잉크나 만년필을 여행지에서 마주치기도 하죠.

잉크를 통해

취향 찾기

좋아하는 색이 무엇이냐는 질문을 받으면 보통 파란색 아니면 흰색, 검은색이라고 말합니다. 사실 제가 파란색을 좋아한다고 해도 될지 잘 모르겠어요. 파란색이 좋다고 하지만 파란색 물건도, 옷도 없거든요. 제가 구매한 것을 살펴보면 무채색을 가장 좋아한다고 말하는 게 맞는 것 같습니다. 때로는 나의 취향보다 다른 요인에 의해 선택을 하기도 합니다. 파란색을 좋아하지만 검은색이 잘 어울려서 검은색 옷만 산다거나, 노란색이 예뻐 보이지만 질리지 않고 무난해 보이는 걸 선택하기 위해 흰색을 산다든가 하는 것들이죠.

하지만 그런 저도 볼펜이나 스티커 같은 문구류를 살 때는 알록달록한 걸 누구보다 좋아합니다. 유치하다고 할 수 있겠지만 특히 무지개색으로 모으는 걸 정말 좋아하지요. 그래서인지 처음 잉크를 살 때도 밝고 화사한 고채도의 색상을 좋아했습니다. 잉크에 입문할 때 제이허빈에서 가장 밝은 연두색과 파란색을 구매했고, 입문하고 얼마 지나지 않았을 때 이로시주쿠 전 색상을 구매했는데 그중 가장 좋아하는 색이 밝은 핑크색의 '코스모스Kosumosu'였습니다. 파란색도 펠리칸 4001 '터콰이즈'와 이로시주쿠의 '아마이로'처럼 밝고, 선명한 고채도의 잉크를 좋아했습니다.

그런 저에게 회색 섞인 저채도의 매력을 알게 해준 잉크가 교토 잉크 '히소쿠'였지요. '히소쿠'가 처음 출시되었을 때 모두가 '히소쿠'에 반해서 너도나도 구매했습니다. 사실 저는 색이 마음에

들어서서 구매한 게 아니라 한정판이라길래 구매한 잉크였거든요.
그런데 잉크를 받아서 종이에 발라 보니 회색빛 도는 하늘색과 그
속에 은은한 녹색이 느껴지는 게 너무 예뻤습니다. 파란색에 대한
새로운 취향을 알게 된 순간이였죠. 이때 이후로 저채도의 흐린
파란색이라면 다 수집하고 있습니다.

　　　저채도 감성 하면 몽블랑을 빼놓을 수가 없는데 저는
몽블랑 잉크 덕분에 좋아하게 된 색이 많습니다. 회녹색의 '조나단
스위프트'를 시작으로 녹색을 좋아하게 되었고, 유일하게 선호하지
않았던 빨간색 잉크는 몽블랑의 '윌리엄 셰익스피어'를 쓰고 나서
관심을 가지게 되었어요. 몽블랑의 '스완 일루전Swan Illusion'을

처음 쓰고 난 후에는 회갈색의 매력을 알게 되었죠. 몽블랑 잉크는 대체로 낮은 채도에 중간 명도를 지녀, 때로는 잉크 색만 보고도 몽블랑에서 만든 잉크임을 알 수 있습니다. 몽블랑 특유의 색감을 정말 사랑해서 취향이 아닌 색도 몽블랑이 만들면 반할 때가 많습니다.

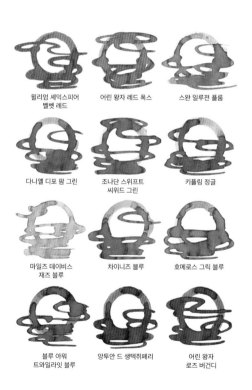

윌리엄 셰익스피어
벨벳 레드

어린 왕자 레드 폭스

스완 일루전 플룸

다니엘 디포 팜 그린

조나단 스위프트
씨위드 그린

키플링 정글

마일즈 데이비스
재즈 블루

차이니즈 블루

호메로스 그릭 블루

블루 아워
트와일라잇 블루

앙투안 드 생텍쥐페리

어린 왕자
로즈 버건디

더 넓은 잉크의 세계로 풍당!

전혀 관심 없던 색이었는데 잉크를 쓰면서 진심으로 좋아하게 된 색도 있습니다. 앞에서도 자주 언급했지만 저는 청보라색을 정말 사랑하는데요, 그 시작은 세일러 계절 잉크의 '후지수가타'였지만 청보라색에 완전히 빠지게 만들어 준 잉크는 세일러 '셔벗 블루'입니다. '셔벗 블루'는 이미 단종된 한정 잉크였기에 이에 대한 갈증으로 비슷한 잉크를 구매하다 보니 어느새 청보라색에 매료되었습니다. 비교를 위해 구매하는 청보라색마다 예쁘더라고요. 청보라색은 청색과 보라색이 섞인 색이라 같은 청보라 잉크 중에서도 파란색이 돋보이는 게 있고 보라색이 더 돋보이는 게 있습니다. 파란색이 예쁜 청보라색 잉크로는 킹덤노트Kingdom note의 '아오미노우미우시Glaucus atlanticus'를, 보라색이 예쁜 청보라색 잉크로는 고베 잉크의 '롯코 시치단카Rokko shichidanka'를 가장 좋아합니다. 파란색을 좋아하다 보니 청보라색을 좋아하게 되었고, 청보라색을 좋아하다 보니 보라색도 좋아하게 되었어요.

이처럼 잉크를 통해 취향을 확장하기도 하지만, 반대로 더 세부적인 취향을 발견하기도 합니다. 분홍색과 주황색도 잉크를 통해 좋아하게 되었는데요, 세일러 '스트로베리 밀크쉐이크'나 고베 잉크 '타루미 아프리콧'과 같이 제가 좋아하는 핑크, 주황 잉크를 보고 있으니 공통점이 보였어요. 분홍색과 주황색에서만큼은 형광 기가 없는 맑고 투명한 고명도, 고채도의 잉크를 선호한다는 것이죠. 마찬가지로 연두색도 제이허빈의 '베르 쁘레'처럼

파릇파릇하고 청량감이 느껴지는 색을 좋아해요. 반면에 녹색은 고베 잉크 '마이코 그린'처럼 조금은 어두운 저명도의 색이 특히 눈에 들어오더라고요. 잉크를 쓰면서 알게 된 저의 신선한 색 취향 중 하나였습니다.

잉크는 색뿐 아니라 테, 색 분리, 펄 같은 다른 특징도 많아서 어떤 특징을 가졌는지에 따라 새로운 취향이 생기기도 합니다. 밝고 채도가 높은 핑크색을 좋아하지만 세일러 잉크 스튜디오 '252번'처럼 어두운 녹색으로 색 분리가 되는 저채도 분홍색은 보자마자 취향 저격 당했죠. 이를 통해 저채도 핑크 중에서 색 분리가 있는 잉크를 좋아한다는 걸 알게 되었습니다. 색 분리 잉크는 한 색상 안에서 또 다른 색을 볼 수 있다는 특징이 있으므로 그 안에서 특히 좋아하는 색 조합도 알 수 있습니다. 채도가 낮은 분홍색과 청록색의 조합, 회보라색과 초록색의 조합, 파란색과 보라색의 조합은 제가 특히 좋아하는 잉크입니다. 저채도 파랑을 사랑하지만 말레이시아에 있는 문구점 '펜 갤러리Pen Gallery' 한정으로 출시한 디아민의 '잘루르그밀랑Jalur Gemilang'의 핑크테를 봤을 때는 진하고 새파란색과 잘 어울려서 푹 빠져있기도 했습니다. 그렇게 새파란색과 핑크테의 조합도 내가 좋아하는 잉크라는 걸 하나 더 알게 되지요. 맑은 다홍색에 푸른색 펄이 들어간 로버트 오스터 셰이크 앤 시미 '노 픽스드 어드레스No Fixed Address'는 다홍색의 또 다른 매력을 깨닫게 해준 잉크이기도 합니다.

잉크 덕질의 진짜 매력은 어떤 색이든 도전할 수 있고, 또 도전하는 과정에서 몰랐던 나의 취향을 발견할 수 있다는 것 같습니다. 좋아하는 색의 잉크를 만나 "역시 나는 이 색을 좋아했어!"라며 원래 알고 있던 내 취향을 확고하게 다지는 즐거움도 좋지만, "나 이런 색도 좋아하잖아?" 하며 나의 취향을 발견하는 신선함도 중독적이지요. 빨간색은 절대 내 취향이 아니라고 단언했지만 마음에 쏙 드는 빨간색을 만나 무너지기도 하고, 녹색은 정말 예쁜 게 없다며 살 일 없다고 마음 놓고 있다가도 꼭 갖고 싶은 녹색 잉크를 만나 지름신이 찾아오기도 합니다. 결국 저는 모든 색상에서 사랑할 만한 점을 발견했지만, 세상에 존재하는 색은 무궁무진해서 내 취향을 더 섬세하게 알아가는 과정은 사실 끝이 없어요. 이런 잉크 덕질이야말로 출구가 없다고 표현하고 싶네요.

(위)잘루르그밀랑　(아래)노 픽스드 어드레스 ↗

잉크
직구하기

내 취향을 저격한 잉크나 만년필은 꼭 한정판이라는 슬픈 룰이 있습니다. 처음에는 직구를 아예 할 줄 몰라서 직접 사지도 못하고 다른 사람의 사진을 보며 부러워하기만 했습니다. '해외 직구'라는 말만 들으면 진입장벽이 너무 높게 느껴지지만 한 번만 해보면 그리 높은 벽은 아닙니다.

직구를 할 때 필요한 것은 해외 결제가 가능한 비자카드와 그 카드를 등록한 페이팔 계정 그리고 영문 주소입니다. 펜숍에 따라서 페이팔 결제를 원하는 경우도 있기 때문에 미리 페이팔 계정을 하나 만들어서 비자카드를 등록해 두면 좋습니다. 해외 결제가 되는 카드면 뭐든 상관없지만, 종종 비자카드만 받는 곳이 있으므로 애초에 비자카드를 하나 만들어 두는 것이 좋습니다.

필요한 모든 것이 준비되었다면 이제 원하는 상품을 구매할

차례입니다. 펜숍에 따라서 홈페이지에서 바로 해외 배송 구매를 할 수 있는 곳도 있습니다. 홈페이지 결제로 해외 배송이 되는지 알아보는 법은 결제 정보 페이지로 넘어가서 주소 입력창에 나라를 한국으로 선택할 수 있는지 확인해보거나 공지사항에 배송에 대한 안내를 읽어보면 알 수 있습니다. 이 경우는 가장 쉬운 경우지요. 장바구니에 원하는 물건을 담은 후 배송받을 주소 및 결제 정보를 입력하고 집으로 오기만을 기다리면 됩니다.

홈페이지에서 구매할 수 없는 경우에는 어떻게 해야 할까요? 그럴 때는 '메일'을 이용합니다. 대부분의 펜숍 홈페이지에는 고객의 문의를 받는 메일 주소가 써있습니다. 메일에는 구매를 원하는 상품 페이지의 링크와 함께 '해당 상품이 구매 가능한지'와 구매할 수량, '한국으로 해외 배송이 가능한지'에 대한 내용을 영어로 적어서 보냅니다. 대부분의 펜숍에서는 흔쾌히 해외 배송을 해줍니다. 펜숍에서 답장이 오면 안내에 따라 주소와 결제 정보를 알려주면 됩니다. 이때 보통 페이팔로 결제하는데 간단히 설명하자면, 펜숍에서 나의 페이팔 이메일로 결제 인보이스를 보내줍니다. 그럼 페이팔에 등록된 비자 카드로 내 계정에 온 인보이스를 결제하면 성공입니다.

해외에서 구매한 모든 물건은 한국으로 들어올 때 개인통관고유번호가 필요하므로 구매 전에 미리 발급해놓으면 좋습니다. 개인통관고유번호는 주소나 결제 정보를 기입할 때 함께 입력하는 경우도 있고, 물건이 국내로 들어올 때 메시지가 오면 안내에 따라 입력하는 경우가 있으니 상황에 따라 알맞게 사용하면 됩니다. 혹시 물건을 150달러 이상 구매했다면 관세가 부과되니 참고하세요.

직구 난도가 가장 낮았던 펜숍은 일본의 나가사와 문구점입니다. 해외 배송에 적극적인 문구점이기 때문이죠. 그래서 나가사와 문구점에서 출시되는 한정 잉크나 만년필은 비교적 쉽게 구매할 수 있습니다. 이 외에 일본의 분구박스도 최근 한국 직배송을 시작했습니다. 만년필과 잉크의 종류가 굉장히 다양한 '굴렛펜Goulet Pen'이나 트위스비 만년필을 저렴하게 구매할 수 있는 '오버조이드Overjoyed', 오리지널 잉크가 있는 '컬트펜Cult Pens' 등도 홈페이지에서 결제를 하면 한국으로 배송을 해주는 곳이라 쉽게 구매할 수 있습니다.

나가사와 문구점을 예시로 직구 방법을 조금 더 자세하게 알려드릴게요. 고베 잉크를 구매하고 싶은 분이라면 아래 내용을 참고하면 좋습니다. 구매할 때 개인정보는 모두 영문으로 기입해야 하며, 구매 전에 회원가입Account을 해두면 다음 구매부터 더 편리합니다.

1 나가사와 글로벌 홈페이지kobe-nagasawa.com에 들어가서 원하는 제품을 장바구니에 담습니다.

2 장바구니에 담은 잉크와 수량, 가격을 확인 후 'CHECK OUT'을 눌러 이동합니다.

3 이메일 주소를 입력하고, 나라를 South Korea로 선택합니다. Company는 공란으로 두어도 됩니다.

4 Last name에 성, First name에 이름을 기재합니다. Postal code에는 우편번호를 적습니다.

5 Province는 거주하고 있는 행정구역을 선택하고 City에는 도시(구, 군)를 입력합니다. Address에는 상세 주소를, etc에는 건물 이름이나 동, 호수를 채우고 마지막으로 휴대전화 번호를

넣습니다. 'Continue to shipping'을 눌러 다음 단계로
이동합니다.

6 배송 방법 Shipping method 은 Standard를 선택 후 결제
페이지로 넘어갑니다.

7 결제 페이지 단계에서 개인통관고유번호 Personal Customs
Code 를 입력합니다.

8 결제할 카드 정보를 입력합니다. 카드 대신 페이팔로도 결제할
수 있습니다.

9 결제 정보를 입력했다면 'Pay now'를 눌러 결제를 진행합니다.
결제가 완료되면 이제 집으로 안전하게 도착하기만을 기다리면
됩니다.(모든 주문을 완료한 후 결제 금액이 빠져나가기까지 며칠의
시간이 걸릴 수 있습니다.)

구매까지 성공했다면 우리 집까지는 어떻게 올까요? 배송은 보통
EMS나 DHL을 통해서 옵니다. 배송비는 구매한 물건의 무게에 따라서
결정되지만 통상 2만 원 내외로 나옵니다. 일본에서 구매한 경우 빠르면
이틀 안에도 도착하지만 길게는 일주일 정도 걸리고, 더 먼 나라의 경우,
도착까지 2주에서 1달까지 기다려야 하는 경우도 있습니다. 혹시 배송비가
너무 저렴하다면 택배가 아니라 우편, 비행기가 아니라 배편 배송일 수도
있습니다. 구매한 물건을 안전하고 빠르게 받기 위해서는 배송비를 조금 더
내더라도 비행기를 통해서 들어오는 택배를 이용하는 게 좋습니다.

손쉽게 구매할 수 있는 해외 펜숍도 많지만 아직도 해외 카드 결제는
받지 않거나, 국내 배송만 하는 펜숍도 있기 때문에 구매 가능한 펜숍을 잘
알아보고 구매한다면 직구가 어렵지 않을 거예요!

4

문구를 누리는
나만의 방법

문구를

즐기는 법

시필은 단순하게 잉크의 색을 알아보기 위해서 하는 것인데 사람에 따라, 목적에 따라 잉크를 시필하는 방법은 다양합니다. 펜숍의 경우를 한 번 살펴볼게요. 일본 펜숍에서는 주로 유리 펜을 이용하거나 만년필에 잉크를 넣어서 시필하고, 유럽 펜숍에서는 면봉이나 붓 등을 이용해서 잉크를 넓게 펴 바른 시필을 보여주는 편입니다. 조금의 차이는 있지만 펜숍의 시필은 어느 정도 틀이 정해져 있습니다.

그럼 우리는 어떻게 시필해야 할까요? 먼저 시필을 하기 전에 평소 어떤 방식으로 잉크를 사용하는지 생각할 필요가 있습니다. 주로 만년필에 잉크를 넣어서 사용한다면 그 상태 그대로 색칠을 하거나 선을 긋는 방법으로 시필하면 됩니다. 글씨도 함께 써 준다면 더 좋을 것 같아요. 딥펜을 자주 사용한다면 닙으로 잉크를 펴발라서 시필을 할 수 있겠죠.

잉크병을 이용한 시필도 있습니다. 빈 잉크병이 있다면 잉크병 입구에 원하는 잉크를 묻힌 뒤 종이 위에 찍어줍니다. 빈 잉크병이 없다면 시필할 잉크의 병목에 잉크를 묻혀 두고 그 병 위로 종이를 엎어서 찍어 주면 됩니다. 마치 도장처럼요. 그럼 동그란 모양으로 찍힌 잉크를 볼 수 있죠. 이렇게 잉크병 입구를 활용한 시필을 '병목샷'이라고 부릅니다.

빈 잉크병을 이용해 병목 시필을 예쁘게 하고 싶다면

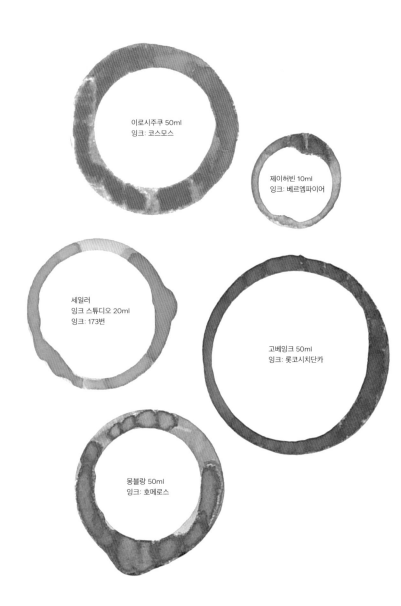

이로시주쿠 50ml
잉크: 코스모스

제이허빈 10ml
잉크: 베르엠파이어

세일러
잉크 스튜디오 20ml
잉크: 173번

고베잉크 50ml
잉크: 롯코시치단카

몽블랑 50ml
잉크: 호메로스

이로시주쿠나 몽블랑 50ml 잉크병을 추천합니다. 병목의 원형이
큰 편이며 두께도 두꺼워서 종이에 찍힌 병목 안에 잉크 이름을
기록하기도 적절하죠. 병목에도 어느 정도 두께가 있어야 잘
찍히거든요. 예쁜 병목 시필을 위해서 빈 잉크병이 하나쯤 있으면
좋지만 잉크 한 병을 다 비우는 일은 잉크를 200가지 모으는
일보다 어렵습니다. 저는 지금까지 잉크를 단 한 병도 비워본 적이
없거든요.

병목 시필은 제가 잉크에 막 입문할 당시에 약속한
것처럼 모두가 하던 시필이었어요. 처음에는 저도 따라서
했었죠. 해놓으면 예쁘긴 한데 너무 번거롭고 귀찮았습니다.
당시 제가 병목을 제외하고 시필을 할 수 있는 유일한 도구는
딥펜뿐이었어요. '잉크의 색만 보면 되니까 그냥 바르면 되지
않을까?' 해서 딥펜으로 잉크를 바르기 시작했습니다. 그냥
바르니까 모양이 밋밋하고 안 예쁘더라고요. 그래서 일부러 모양을
만들어서 시필했어요. 좀 더 휘갈긴 느낌으로 선도 추가했습니다.
방식과 모양이 능숙해지니 지금의 시필이 탄생하게 되었죠.

사실 시필에 방법은 정해져 있지 않습니다. 귀찮다는 이유로
새로운 시필을 시작한 저처럼요. 내가 원하는 모양과 방식으로
아무렇게나 해도 상관없습니다. 유리 막대나 면봉을 이용해서 쉽고
빠르게 할 수도 있고, 잉크를 넓게 펴바른 스타일을 원한다면 붓을
이용해도 좋고, 스포이트나 주사기를 이용해서 종이 위에 잉크를

떨어뜨리는 방식으로도 표현할 수 있지요.

　　종종 잉크 시필을 예쁘고 화려하게 해야 한다는 부담을 느끼는 분이 보입니다. 전혀 그럴 필요 없다고 말씀드리고 싶어요. 본인이 잉크를 사용하는 방식 내에서 자유롭게 하는 게 가장 좋습니다. 부담을 느낄수록 잉크를 즐기기보다 멀어지게 된다고 생각합니다.

　　시필을 보고 잉크의 색을 파악하고 나면 이제 어떤 잉크를 쓸지 결정할 차례입니다. 새 만년필을 사거나 만년필을 씻은 후에 어떤 잉크를 넣어줄까 고민하는 일은 설레는 일입니다. 만년필과 색을 맞춰서 잉크를 넣어줄 수도 있고, 평소 좋아하는 색의 잉크를 넣을 수도 있고, 새로 산 잉크를 넣을 수도 있지요. 어떤 도구로 쓰느냐에 따라서 잉크의 색이 조금씩 다르게 보이는데 만년필에 넣어서 썼을 때만 볼 수 있는 잉크의 색상을 감상하는 재미도 쏠쏠합니다. 농담이 더 잘 보인다거나 색이 더 연하게 보인다거나 하는 차이점들 말이죠. 만약 만년필에 잉크를 넣어 두고 한동안 못 썼다면 잉크가 졸아서 더욱 진해진 색상을 보는 것도 재밌습니다. 의외로 그렇게 변한 색이 마음에 드는 경우도 많습니다. 예상하지 못한 순간에 새로운 색에 빠지는 순간이지요.

　　만년필을 쓰다 보면 더 다양한 잉크를 넣어서 쓰고 싶어지고, 잉크를 모으다 보면 모든 잉크를 한 번씩 만년필에 넣어서 쓰고

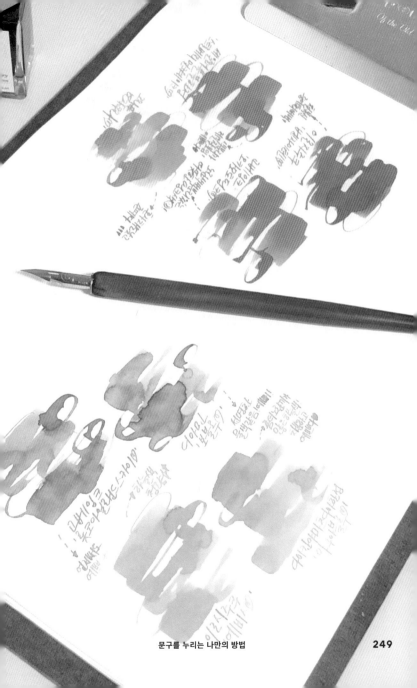

싶어집니다. 이런 마음은 나의 취향이 넓어지고 있다는 신호이기도 합니다. 이 신호를 다르게 해석하면 통장이 텅 비게 될 거라는 위험한 신호이기도 하죠.

첫 만년필에 실패하고 무조건 부드러운 태필만 쓰겠다고 다짐했는데 또 깔끔하게 써지는 글씨를 보고 세필의 매력에도 빠지고 말았습니다. EF님이 사각사각 종이를 긁는 필기감과 소리, 모든 게 사랑스럽게 느껴지죠. 글씨 쓰는 순간이 좋아서 세필만 찾아서 쓰다 보면 만년필에 넣은 잉크의 테나 색 분리를 더 잘 보고 싶은 마음도 생깁니다. 이 마음이 생길 때쯤에는 다시 태필을 찾습니다. M님에 테 잉크를 넣어서 썼더니 세필에서는 안보였던 화려한 테가 뜨는 글씨가 보이지요. 그럼 또 "역시 태필이지!" 하면서 태필의 매력에 다시 빠지고 말죠. 그러다 보면 님에 상관없이 여러 가지 만년필에 각자 다 다른 잉크를 넣어 두고 기분에 따라, 쓰는 글의 분위기에 따라 골라서 쓰게 됩니다. 만년필의 세필과 태필 그리고 다양한 색의 잉크에 돌고 돌면서 빠지다 보면 문구의 세계는 끝이 없다는 걸 느낄 수 있습니다.

만년필은 펜마다 특별한 이유나 의미가 담겨있습니다. 오래전에 부모님이 사용했던 만년필을 지금까지 쓰고 있다거나 특별한 날 선물로 받았다거나 등. 처음 산 만년필도 처음이라는 것 자체로 의미가 깊죠. 저도 가지고 있는 만년필을 볼 때마다 이 만년필은 어디서, 왜, 무슨 이유로 나에게 오게 됐는지 떠올리곤 합니다.

가벼운 마음으로 갔던 행사장에서 마주친 플래티넘의 훈풍, 선명한 노란색에 반했던 파이롯트 마루젠 150주년 한정 레몬, 라미 만년필 중 제일 처음으로 샀던 라미 사파리 화이트. 이렇게 한 자루 한 자루 추억과 의미가 담겨 있죠. 단순히 예뻐서 구매한 만년필도 어디가, 왜 예뻤는지에 대한 이유가 있습니다. 바디의 색과 금장의 조화가 좋아서, 화려한 펄과 마블 디자인이 아름다워서, 닙에 새겨진 각인이 특별해서. 만년필의 처음부터 끝까지 하나하나 뜯어보면서 내 만년필은 어디가 어떻게 아름다운지 생각하며 종일 구경하는 일도 즐겁습니다. 만년필을 여러 자루 수집하게 되는 이유이기도 합니다.

자주 쓰고 있는 만년필, 좋아하는 색의 잉크, 원하는 필기감을 느낄 수 있는 종이, 즐겨 읽는 책의 문장, 그 문장들을 종이 위에 정성껏 써 내려간 글씨. 여기서 오는 만족감은 예쁘다는 이유로 문구를 수집하며 즐기는 것과 또 다른 즐거움을 선사합니다. 하루에 한 페이지씩 집중하며 써 내려간 필사 노트는 한 권을 다 채워가고, 동시에 노트 한 권을 채우는 동안 더욱 정갈해진 글씨를 보면 엄청난 뿌듯함을 느낄 수 있죠. 필사하면서 내 손에 맞춰진 만년필의 필기감을 느끼는 일도 즐겁습니다. 그중에서도 이 모든 순간들을 온전히 혼자서 즐길 수 있다는 것은 가장 큰 장점이지요.

나만의

잉크 정리법

잉크를 많이 수집하다 보니 정리법이나 보관법에 대한 질문도 많이 받습니다. 처음 잉크를 구매했을 때는 잉크를 원래 포장되어 있던 상자에 다시 넣고 서랍이나 상자에 보관했습니다. 하지만 보통 잉크 상자 윗면에는 어떤 색인지에 대한 표시가 없어서 구분이 어려웠습니다. 그래서 쓰고 싶은 잉크가 생기면 넣어 뒀던 잉크를 몽땅 꺼낸 다음 원하는 잉크를 찾아서 쓰고 다시 넣기를 반복했지요. 잉크를 쓰는 일은 즐겁지만 매번 번거로웠습니다.

도쿄 여행을 갔을 때 '킹덤노트'라는 펜샵에 들렀는데 벽면 선반에 잉크병을 하나씩 꺼내서 진열해 놓았더라고요. 보고 싶은 잉크를 고르면 선반에서 잉크를 꺼내서 바로 보여 줬습니다. 킹덤노트의 잉크 진열은 너무 예뻤고 무엇보다 편해보였어요. 그걸 보고 잉크를 진열하는 방식으로 바꾸면 더 편하게 쓸 수 있다는 것을 깨달았죠.

잉크를 새로 정리하기 위해서 유리문이 달린 진열장을 하나 구매했습니다. 잉크를 잘 보이게 진열하기 위해서는 진열대가 필요했는데 저는 잉크를 꺼내고 남은 잉크 상자들을 계단식으로 쌓아 진열대로 썼습니다. 가끔 밖에 잉크를 가지고 나갈 일이 생기면 잉크 상자째로 가지고 나가기 때문에 상자를 버리고 싶지 않았습니다. 이렇게 진열대로 재활용하면 상자도 보관할 수 있으니 유용한 방법이죠. 이런 식으로 정리를 해서 첫 번째 칸에는

이로시주쿠 본병, 두 번째 칸에는 이로시주쿠 미니병과 세일러 잉크 스튜디오, 세 번째 칸에는 고베 잉크, 네 번째 칸에는 세일러 계절 잉크와 몽블랑, 그라폰 잉크 그리고 마지막 칸에는 그 외 잉크들을 정리해서 넣자 나만의 잉크장이 완성되었죠.

잉크장에 잉크를 진열하면 무엇보다 예쁘고, 잉크를 한 눈에 볼 수 있어서 사용할 때 매우 편리하지만 단점도 있습니다. 잉크는 햇빛을 받으면 변색되거나 곰팡이가 생겨 상할 수도 있지요. 그래서 저는 대부분 온고잉 잉크만 진열해 두었습니다. 잉크장도 햇빛이 들지 않는 곳에 두었죠. 그리고 주기적으로 잉크 상태를 확인하며 관리하고 있습니다.

진열된 잉크 대부분은 잉크병을 상자 밖으로 꺼내 둔 상태인데 세일러 잉크 스튜디오만은 상자 안에 넣어서 진열하고 있습니다. 색 분리 잉크 중에는 보관하다 변색되는 경우가 있는데 상자에 넣어서 보관하면 변색이 덜합니다.

대부분의 잉크병은 유리병으로 되어있지만 디아민 미니병이나 로버트 오스터는 플라스틱병을 사용합니다. 플라스틱 병에 담긴 잉크는 잉크가 증발해서 병 안에 습기가 차곤 합니다. 이런 잉크의 습기를 방지하려면 빛을 완벽히 차단하는 서랍에 보관하기를 권장합니다.

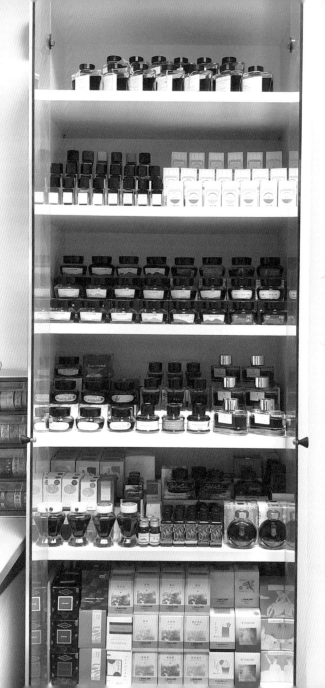

잉크를 안전하게 오래 쓰려면 가장 좋은 정리 방법은 잉크를 잉크 박스에 넣은 후 서랍에 보관하는 것입니다. 하지만 앞서 말했듯 잉크를 꺼내 쓸 때 번거롭다는 단점이 있죠. 그래서 저는 라벨지에 잉크 이름을 적어서 잉크 상자 윗면에 붙여 두었습니다. 그럼 상자 밖으로 꺼내지 않아도 어떤 잉크인지 알 수 있어 한결 편리합니다.

라벨을 붙이는 방식으로 소분된 잉크를 정리할 수도 있습니다. 보통 잉크의 본병에는 브랜드나 잉크명이 적혀 있지만 소분 잉크는 따로 적어 놓지 않으면 어떤 잉크인지 알 수가 없습니다. 그래서 저는 소분 잉크 라벨로 다이소의 '원형 견출지'를 사용합니다. 소분병으로 주로 사용하는 바이알 5ml 뚜껑에 크기도 아주 잘 맞고 브랜드와 잉크 이름을 적기에도 적합하죠. 제일 좋은 점은 라벨의 색이 다양하게 들어 있어서 잉크의 색에 맞춰서 붙일 수 있다는 것입니다. 이 라벨을 이용해서 정리하면 잉크가 어떤 계열의 색이고, 어느 브랜드의 무슨 잉크인지 한눈에 알 수 있습니다.

소분 잉크의 라벨링이 끝나면 마찬가지로 변색을 막기 위해 서랍에 보관합니다. 살짝 팁을 드리자면, 소분 잉크를 사각 수납 박스에 정리해 넣고 그 박스를 서랍에 넣으면 더욱 깔끔하게 보관할 수 있습니다.

문구

여행기

어딜 가든 문구점을 한 곳이라도 방문하는 건 저의 오래된 습관입니다. 새로 생긴 문구점을 지역별로 정리해 두었다가 온종일 문구점만 둘러볼 때도 있지요. 성수동, 망원동, 연남동 조금 더 멀리 가면 대구, 부산까지. 해외여행을 갔을 때 문구점에 가는 것은 더욱 중요합니다. 언제 또 갈지 모르니 꼭 방문해야 하죠.

첫 해외여행으로 일본 도쿄에 갔을 때는 도쿄의 대표적인 문구점 '이토야'와 '세카이도Sekaido 화방' 두 곳을 방문했습니다. 처음 가본 해외 문구점은 규모부터 남달라서 정말 천국 같았죠. 이후 오사카 여행을 갔을 때는 '나가사와 문구점'과 '도큐핸즈Tokyo Hands'에 들렀습니다. 나가사와 문구점의 본점은 고베에 있지만, 오사카에서도 분점을 만날 수 있습니다. 오사카에 있는 나가사와 문구점은 우메다역 근처 '츠타야Tsutaya 서점' 2층에 위치합니다. 규모는 크지 않지만 고베 잉크 전 색상이 있다는 것만으로도 방문해 볼 가치가 있는 곳이죠. 고베 잉크뿐만 아니라 다른 브랜드의 잉크와 만년필도 종류가 다양합니다. 시필을 요청하면 직접 쓸 수도 있어요. 거기서 파이롯트 만년필도 써 보고 고베 잉크의 온고잉 잉크와 한정 잉크, 세일러 잉크까지 20가지가 넘는 잉크를 시필했습니다. 한국에는 나가사와 문구점처럼 실제로 잉크를 써보고 구매할 수 있는 곳이 없었으므로 정말 좋은 경험이었습니다. 덕분에 잉크를 열네 병이나 구매했죠. 신사이바시역에 있는 도큐핸즈는 8층 규모의 라이프 잡화점입니다. 생활용품부터 여행 및 뷰티용품, 가방,

공구 그리고 문구까지. 그 양이 엄청나죠. 만년필과 잉크는 거의 없지만 파이롯트의 제품 정도는 만날 수 있습니다. 간사이에 있는 도큐핸즈 한정으로 출시한 잉크가 있다는 이야기에 방문했는데 갖고 싶던 핑크색 잉크는 벌써 품절이었어요. 대신 도큐핸즈 한정 잉크 중에 재고가 있던 '라임 그린'이라는 연두색 잉크와 '쿠마몬(일본 규슈 구마모토현의 캐릭터)'이 그려진 카쿠노 만년필을 구매했습니다. 도큐핸즈는 뭘 사야 할지 모를 정도로 스티커와 마스킹테이프, 볼펜 등 문구가 엄청 많았지만 둘러볼 시간이 충분하지 않아서 그리 많이 구매하지는 못했습니다.

누군가와 같이 여행을 가면, 동행인의 취향도 고려해야 합니다. 동행인에게는 별 감흥 없는 문구점을 마음껏 둘러보기란 쉽지 않은 일입니다. 문구를 정말 좋아하는 사람과 함께 여행을 간다면 좋겠지만 제 주변에는 그런 사람이 없었어요. 해외여행을 갈 때마다 일행이 있어, 문구점을 1~2곳만 잠깐 보고 오니 여기저기 가고 싶은 문구점은 더 늘어나기만 했습니다. 그래서 버킷리스트 중 하나인 오직 문구만을 위한 여행, '문구 투어'를 가기로 했죠.

어릴 때부터 막연하게 문구점만 다니는 여행을 하고 싶다고 생각은 했지만, 실제로 실행할 수 있을 거라고는 상상도 못 했기에 들뜬 마음으로 문구 투어를 계획했습니다. 문구점이 있는 수많은 곳 중에서도 가장 가고 싶었던 곳은 역시 일본이었어요. 만년필과

잉크의 대표 브랜드가 있을 뿐만 아니라 볼펜, 샤프, 다이어리 등 좋아하는 문구 브랜드가 많고 다양한 나라였기 때문이죠. 특히 일본 펜숍에서 출시되는 오리지널 잉크는 한국에서 구매하기 어렵기 때문에 직접 가서 구매하고 싶었습니다. 게다가 이전 두 번의 일본 여행에서 문구를 원하는 만큼 마음껏 즐기지 못했기 때문에 이번에는 일본에서 제대로 된 문구 투어를 하리라 마음 먹었습니다.

그래서 해외 첫 문구 투어는 일본 도쿄로 가게 되었습니다. 일본은 지역마다 가야 할 문구점이 아주 많지만, 우선은 다양한 문구점이 밀집한 도쿄를 선택했어요. 도쿄는 이미 한 번 다녀와 본 곳이라 일본어를 못해도 혼자 다닐 수 있다는 자신감도 있었습니다.

도쿄 문구 투어의 목표 중 첫 번째는 3박 4일이라는 일정 동안 다른 관광지는 하나도 가지 않고 오직 문구점만 다니는 것이었습니다. 두 번째는 트래블러스 노트 도쿄역 한정 다이어리 구매하기, 세 번째는 마음에 드는 만년필 구매하기, 마지막으로 잉크는 망설이지 않고 많이 구매하기!

문구 투어 첫째 날, 일본에 도착하자마자 도쿄역 안에 있는 '트래블러스 팩토리TRAVELER'S FACTORY'를 방문했습니다. 나카메구로에 더 넓은 매장이 있지만, 도쿄역 한정 트래블러스

노트를 구매하려고 일부러 도쿄역점으로 향했습니다. 그런데
도쿄역은 생각보다 엄청 크고 복잡했습니다. 트래블러스 팩토리를
찾기 위해 역을 들어갔다 나갔다, 계단을 올라갔다 내려갔다 한
시간을 헤매다 다음 일정을 위해 포기해야겠다고 생각하고 뒤를
돌았는데 트래블러스 팩토리가 바로 앞에 있더라고요. 그날 너무
헤매서 아직도 어떻게 찾아갔는지 정확히 기억이 안 납니다.
도쿄역 트래블러스 팩토리 매장은 아주 작았어요. 그래서인지
상품도 도쿄역 한정을 제외하고는 리필노트, 마스킹테이프, 엽서,
도장 등 기본적인 문구만 있었습니다.

도쿄역 한정 트래블러스 노트는 가죽 커버 앞면에 금박으로
기차 모양이 각인되어 있습니다. 노트를 구매하고 나면 다음으로
꼭 해야 하는 일은 바로 '도장 찍기'입니다. 트러블러스 팩토리는
매장마다 찍을 수 있는 특별한 도장이 있습니다. 도쿄역점은
도쿄역 그림과 함께 'TOKYO Station'이라고 적힌 큰 원형 도장을
찍을 수 있죠. 새로 산 노트에 도쿄역점 도장을 찍으니 트래블러스
노트와 함께 하는 첫 번째 여행이 기록된 것 같아서 너무
좋았습니다.

도쿄역과 한 정거장 거리에 있는 니혼바시역 앞에는
대형 서점 '마루젠'이 있습니다. 도쿄역에서는 걸어서 8분 정도
걸리며, 지하 1층에는 문구 코너가 있습니다. 마루젠 한정 잉크를
구매하려고 방문한 곳인데 생각보다 만년필과 잉크, 사무용품이나

문구를 누리는 나만의 방법

디자인 문구까지 종류가 꽤 다양했습니다. 우리나라의 교보문고 같은 느낌이었어요. 첫날부터 제 위시 만년필을 발견한 곳이기도 합니다. 영영 볼 수 없을 거라고 생각했던 오로라의 '네뷸로사Nebulosa' 만년필이 전시되어 있었지요. 전혀 예상하지 못한 만남이었고, 부담되는 가격이라 구매는 하지 못했습니다. 그래도 갖고 싶은 만년필의 실물을 봤다는 것만으로도 행복했지요.

둘째 날은 도쿄에 온다면 꼭 들러야 하는 문구점인 '이토야'를 찾아갔습니다. 이토야는 긴자에 위치하며 '이토야G'와 '이토야K'로 나뉩니다. 빨간 클립 간판이 시그니처인 이토야G는 12층 규모의 대형 문구점인데 라운지와 카페를 제외하고 1층부터 8층까지 문구가 가득합니다. 층마다 진열하는 문구가 다른데 편지지, 다이어리, 종이, 만년필 등 다양한 분야의 문구를 볼 수 있습니다. 이토야K는 취급하는 상품군이 조금 다른데, 사무용 문구와 전문가를 위한 미술용품 등이 주를 이룹니다.

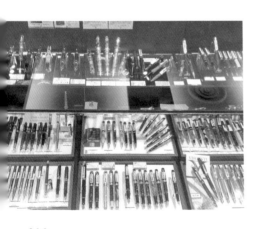

이토야G의 만년필 코너는 3층. 쉽게 보기 힘든 고가의 화려한 만년필부터 대중적인 브랜드의 다양한 만년필까지 만날 수 있습니다. 전시된 만년필은 시필할 수도 있는데 저는 여기서 '파이롯트 2018년 한정 커스텀 74 레드'를 처음 써 봤습니다. 평소 빨간색을 선호하지 않는데도 곱고 선명한 색감과 금장, 부드러운 필기감이 마음에 쏙 들었지요. 나와 같이 한국에 갈 만년필은 바로 이거다, 싶었습니다. 하지만 슬프게도 전시용밖에 없어서 구매하지 못했습니다. 그렇지만 이번 여행에서 이 만년필을 또 만날 것 같은 근거 없는 예감이 들었습니다.

일본 문구점에 오면 한국에서는 보기 힘든 새로운 문구를 많이 볼 수 있다는 게 제일 좋습니다. 벽면을 가득 채운 MT의 마스킹테이프를 보면 심장이 뛰지요. 한국에서는 몇 달을 기다려야 하는 고베 잉크의 신제품도 당장 구매할 수 있습니다.

이토야만 둘러봐도 일본의 대중적인 문구 브랜드가 무엇인지, 어떤 문구를 즐겨 쓰는지, 지금 유행은 무엇인지 등 전반적인 트렌드를 알 수 있습니다. 그래서 한국의 문구와는 어떤 차이가 있는지를 생각하며 구경하면 더욱 흥미로운 곳이죠. 이토야는 주기적으로 주제를 바꿔가며 새로운 문구를 갖추기도 하고 전시를 하기도 합니다. 크리스마스 시즌에는 카드를, 새해에는 다이어리를 중점적으로 배치해 연말에 간다면 더 재미있는 곳이죠. 제가 갔던 10월에는 핼러윈 관련 문구와

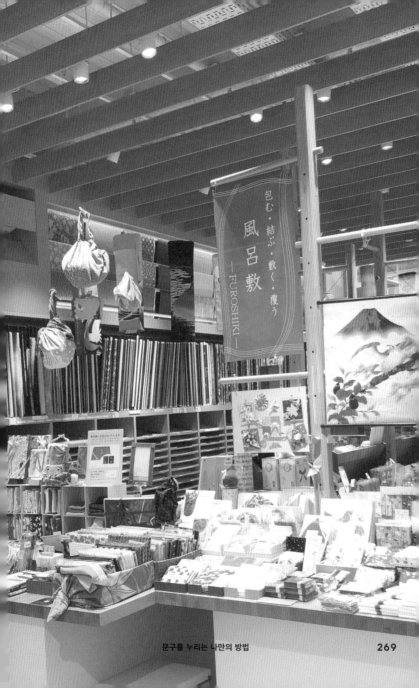

包む・結ぶ・敷く・覆う

風呂敷

―FUROSHIKI―

파티용품이 많았던 기억이 납니다. 이렇게 이토야는 갈 때마다 새로워 몇 번을 다시 가도 질리지 않을 문구점이지요.

긴자 거리에는 다양한 쇼핑몰과 매장이 있는데 이 중 '긴자식스GINZA SIX'라는 건물에는 츠타야 서점이 있습니다. 은은한 조명과 독특한 책장으로 구성된 인테리어가 인상 깊은 곳이죠. 규모는 소박하지만 전시된 만년필은 소박하지 않은, 만년필 코너가 있습니다. 저는 긴자 츠타야 서점에서만 만날 수 있는 한정 잉크를 구매하러 방문한 거라 가자마자 잉크부터 찾았습니다. 사실 제가 찾는 잉크는 수량도 엄청 적었고 출시된 지 좀 지난 후라 역시나 품절이었지만요. 한정 잉크 중 어두운 녹색 잉크가 딱 1병 남아 있었지만, 그때는 지금처럼 녹색을 좋아하지 않았기 때문에 구매하지 않았습니다. 지금은 츠타야 서점에서만 볼 수 있는 잉크의 가짓수가 더 많아져서 꼭 다시 방문하고 싶은 곳입니다. 여기에 더 적진 않았지만, 긴자에 간다면 삼백 년이 넘게 운영되고 있는 문구점 '큐쿄도Kyukyodo'도 방문해 보세요.

구라마에역에 있는 '카키모리Kakimori'는 커스텀 노트를 만들 수 있는 곳이에요. 겉표지, 속지, 링 등을 고르면 노트를 제작해 줍니다. 꼭 노트를 만들지 않아도 다양한 종이가 있는 곳이기 때문에 종이를 구매하러 가기도 좋습니다. 또 카키모리의 잉크도 만나볼 수 있죠. 카키모리 잉크는 패키지도 색상도 예쁘지만 맑고 투명한 색의 일반 잉크와 다르게 불투명합니다.

문구를 누리는 나만의 방법

카키모리 근처에는 잉크를 직접 만들 수 있는 '카키모리 잉크스탠드Kakimori Ink Stand'도 있습니다. 저는 잉크를 만들어 보기 위해 미리 홈페이지에서 예약을 하고 시간을 맞춰 방문했어요. 기본 잉크를 섞어서 새로운 잉크를 만드는 방식인데 어떤 색을 어떤 비율로 섞었는지 잘 기록해야 그 레시피대로 완성된 잉크를 받을 수 있습니다. 잉크 한 병을 만드는데 가격은 2500엔. 저는 옅은 빨간색과 회색 섞인 파란색 이렇게 두 병의 잉크를 만들었어요. 도쿄에서 잉크를 만들어 보는 것 자체가 너무 특별하고 좋은 경험이었습니다.

마지막 셋째 날은 아침부터 오모테산도에 있는 '분구박스'로 향했습니다. 시즈오카 하마마쓰시에 있는 곳이 분구박스 본점이라 도쿄에 있는 매장은 규모가 정말 작습니다. 원룸보다도 작은 규모지요. 매장 안에 1인 책상이 있는데 여기에 앉아서 분구박스의 오리지널 잉크들이 들어가 있는 시필용 만년필을 사용할 수 있습니다. 써 보고 싶었던 잉크들을 시필할 수 있는 기회는 너무 좋았지만 아침부터 펜숍 책상에 덩그러니 앉아 만년필을 하나하나 쓰고 있자니 너무 웃기고 민망했습니다. 교무실에서 혼자 반성문을 쓰는 기분이었죠. 그래도 꿋꿋이 모든 잉크를 다 시필하고 잉크를 구매하려는데 아쉽게도 사고 싶은 건 다 품절이었습니다. 너무 슬펐지만 분구박스에 온 기념으로 있는 것 중에 마음에 드는 잉크 세 가지를 구매했어요. 부족한 영어 솜씨로 잉크가 언제 재입고되는지 물어봤는데 한 달 후라는 답을 듣고 조금만 늦게

올 걸 하고 아쉬워하기도 했지요. 꼭 다시 오겠다는 제 말에
"감사합니다." 하며 한국어로 답변 받은 그 순간이 문구투어 중 가장
기억에 남습니다.

신주쿠로 넘어가 제 잉크장의 영감을 주었던
'킹덤노트' 매장도 들렀습니다. 킹덤노트의 첫인상은 '만년필
박물관'이었습니다. 새 상품부터 중고상품까지 다양한 만년필을
비교적 저렴한 가격에 구매할 수 있지요. 킹덤노트에서만 만날
수 있는 오리지널 잉크도 있는데 버섯이나 곤충, 양서류, 갑각류,
지중해 식물 등 독특한 주제가 콘셉트입니다. 요청하면 잉크를
직접 시필할 수도 있죠. 지금까지 도쿄에서 방문했던 펜숍들은
잉크가 들어간 시필용 만년필을 써 보는 게 전부였는데 여기는
직원분이 직접 진열대에 있는 잉크를 꺼내 유리펜에 잉크를 묻혀
줍니다. 오사카에 갔을 때 들렀던 나가사와 문구점과 비슷했죠.
시필용 만년필로 쓸 때보다 잉크의 색상을 더 정확하게 볼 수
있어서 좋았습니다. 킹덤노트처럼 잉크를 직접 써볼 수 있는
펜숍이 한국에도 많이 생겼으면 좋겠네요. 구매하기 전에 실제로
써볼 수 있다면 더 많은 사람이 잉크의 매력을 알게 되지 않을까요?
킹덤노트의 잉크들을 구경하고 쓰다 보니 새로운 생물을 알게
되기도 했고 징그럽다고 생각했던 곤충을 예쁜 색으로 표현한 걸
보면서 감탄하기도 했습니다.

제가 킹덤노트를 방문할 당시에는 신주쿠 메인거리에서
조금 떨어진 골목에 위치해 한 번에 찾아가기가 힘들었습니다.

게다가 건물 2층이라 간판도 눈에 잘 띄지 않았죠. 최근에 다시 찾아 보니 큰 길가 1층으로 이사를 했다고 합니다. 전보다 매장도 더 넓고 쾌적해져서 다시 방문하고 싶어지네요. 킹덤노트는 만년필과 잉크를 전문적으로 취급하는 매장이기 때문에 만년필과 잉크를 중점적으로 보고 싶다면 꼭 방문해야 할 펜숍입니다.

신주쿠에서 킹덤노트와 함께 들러보기 좋은 문구점은 '세카이도 화방'입니다. 5층 규모의 화방인데 기본적인 문구 용품뿐만 아니라 붓, 물감, 종이, 액자 등 다양한 미술용품이 모여있는 곳이죠. 세카이도의 만년필 코너는 1층에 작은 규모로 있는데 이로시주쿠 잉크를 구매하고 싶다면 여기서 가장 저렴하게 구매할 수 있습니다. 그래서 친구와 도쿄에 왔을 때 세카이도 화방에서 이로시주쿠 전 색상을 구매하기도 했죠. 세카이도 화방까지 둘러 봤다면 신주쿠와 가까운 거리에 있는 시부야의 문구잡화점 '로프트ᴸᵒᶠᵗ'와 도큐핸즈에 방문하는 것도 좋습니다.

정말 여러 곳의 문구점을 들렀는데 이토야에서 만났던 '파이롯트 커스텀 74 레드'는 다시 만날 수가 없었습니다. 그것만큼 마음에 드는 만년필이 없었기 때문에 이번 여행에서 만년필은 못 사겠다고 생각했어요. 마지막 날 밤 도쿄역으로 돌아와서 세일러 잉크 구매를 위해 니혼바시 마루젠에 다시 방문했습니다. 세일러 잉크 스튜디오의 잉크 열두 종을 구매하고 만년필을 구경하는데 여기서 '파이롯트 커스텀 74 레드'를 운명처럼 다시 만났어요. 전시

상품만 남아 있다는 이야기에 돌아서는 순간, 기적처럼 원하는
님의 새 상품을 발견해서 구매할 수 있었습니다. 운명처럼 만난
만년필이라 그런지 지금도 많이 아끼는 만년필이지요.

3박 4일의 문구 투어 동안 총 10곳의 문구점을 방문했으며,
40병이 넘는 잉크와 한 자루의 만년필을 구매했고, 그 외에 다양한
문구들과 함께 한국으로 돌아왔습니다. 온전히 문구점만 방문하는
여행은 흔한 일이 아니지만, 기회가 된다면 한 번 더 일본으로
문구 투어를 떠나고 싶습니다. 일본은 문구점뿐만 아니라 관련
행사도 다양한데 도쿄나 고베에서는 만년필과 잉크를 즐길 수 있는
펜쇼를 매년 개최합니다. 일본의 대표적인 펜숍과 만년필, 잉크
브랜드를 한 자리에 볼 수 있으며 펜쇼에서만 판매하는 특별한
잉크도 있죠. 또 긴자 이토야에서는 '잉크잉크잉크INK.Ink.ink!'라는
행사를 진행하는데 이 행사에서만 볼 수 있는 한정 잉크를 비롯해
1000종류 이상에 달하는 잉크를 직접 쓰고 볼 수 있습니다. 내가
가진 잉크도 챙겨 와서 내게 없는 색을 보고 새로운 잉크를 찾는
재미도 있는 행사입니다. 행사 외에도 긴자에 '앙코라ancora'라는
이름의 새로운 숍도 생겼습니다. 앙코라에서는 세일러의 만년필과
잉크를 즐길 수 있는데 만년필의 뚜껑, 닙, 바디 등 부품을 원하는
조합으로 구성해서 나만의 만년필을 만들어 볼 수 있습니다. 잉크
장인이 직접 잉크의 색상을 조합해 세상에 하나뿐인 세일러 잉크를
만들어 주기도 하죠. 그래서 다음 일본 문구 투어 때는 다양한 문구
행사 기간에 맞춰 관람도 하고 새로운 문구점까지 가보고 싶다는

작은 소망이 있습니다.

만약 문구 투어를 더 멀리 갈 수 있다면 아기자기한 문구 용품이 많은 대만과 문구의 끝판왕인 유럽을 가고 싶습니다. 특히 대만은 갈수록 문구가 다양해져서 눈여겨 보고 있는 곳입니다. 대만의 만년필 잉크 브랜드 '레논 툴바Lennon Toolbar'와 '잉크 인스티튜드Ink Institute(잉크 연구소)'는 만년필 유저 사이에서 인기를 얻고 있는 곳이죠. 저도 두 브랜드에서 써 보고 싶은 잉크가 많은데 한국에서는 구매하기가 까다로워 구하기가 힘들더라고요. 또 대만은 제가 좋아하는 문구 작가님이 있는 곳이기도 합니다. 화려하고 빈티지한 디자인의 스티커와 마스킹테이프, 도장을 제작하는 작가님인데 상품이 너무 아름다워서 빈티지 스타일에 관심이 없던 저도 빠져들 정도지요. 언젠가 꼭 직접 보고 구매하고 싶습니다.

좋아하는 캘리그라피 작가님의 타이베이 여행기에서 알게 된 'TOOLS to LIVEBY'라는 문구점은 대만에 간다면 방문해보고 싶은 곳입니다. 섬세함이 느껴지는 자체 제작 제품부터 다양한 문구 브랜드의 상품까지 만나 볼 수 있는 곳이에요. 심플하면서도 엔틱한 분위기가 돋보이는 문구점이죠. 대만의 펜숍은 타이베이에 있는 '소품아집TY Lee Pens(小品雅集)'을 빼놓을 수 없습니다. 만년필과 잉크의 종류도 엄청 많고 종이, 노트, 관련 서적까지 취급하는 전문 매장이죠. 소품아집의 한정판 상품도 만날 수

있습니다. 매장 사진을 보기만 해도 설레고 심장이 뛰어서 당장 대만으로 떠나고 싶어지네요. 이 외에도 대만에는 크고 작은 문구점들이 많으니, 만년필과 잉크를 전문으로 취급하는 펜숍도 더 늘어나지 않을까 싶어 앞으로가 더욱 기대되는 곳이에요!

　　유럽은 만년필과 잉크의 본고장 같은 느낌이라 어느 나라로 갈지 정하는 것조차 막막하게 느껴질 정도입니다. 그래도 만약 가게 된다면 이탈리아 피렌체에 있는 '일 파피로IL PAPIRO'라는 문구점에 가고 싶어요. 예전에 이탈리아로 여행을 다녀온 친구가 길거리에 있는 일 파피로에 들어갔다가 내 생각이 나서 샀다며 딥펜 펜촉과 펜대를 선물로 사다 준 적이 있어요. 그때 받은 펜대가 너무 좋아서 지금까지 몇 년째 사용하고 있습니다. 다른 펜대도 여러 개 사용해봤지만, 일 파피로의 펜처럼 손에 착 붙지 않아 방문한다면 펜대를 많이 사 오고 싶네요. 일 파피로는 딥펜 외에도 깃털펜과 잉크도 있는데 특히 독특한 무늬가 들어간 포장지나 색종이, 카드, 고급지, 메모지, 노트까지 종이 제품이 많아서 새로운 종이를 접하기 좋은 곳으로 보입니다.

　　저는 이탈리아 안에서도 로마를 꼭 가보고 싶은데 로마 문구 투어에 대한 로망이 있기 때문입니다. 예전에 지인이 로마의 문구점을 다녀온 이야기를 해준 적이 있는데 정말 흥미로웠습니다. 우연히 들어간 문구점에서 펠리칸의 오래된 한정 잉크인 '엠버Amber'를 마주쳐서 구매하고, 지금은 보기 힘든 빈티지

잉크와 만년필의 새 상품을 발견하기도 했다는 이야기였지요. 여행을 갈 때는 계획을 철저하게 짜고 따르는 편인데 로마 여행기를 듣고 난 후 로마에 간다면 계획 없이 발이 닿는대로 걷다가 마주친 문구점에 들어가서 특별한 만년필과 잉크를 만나는 로망이 생겼습니다.

로마 여행기를 찾다가 알게 된 곳 중엔 만년필 전문점인 '스틸로 페티Stilo Fetti'라는 펜숍이 눈에 띄었습니다. 다양한 유럽 브랜드의 만년필을 볼 수 있고 고급스럽고 독특한 디자인의 만년필과 처음 보는 브랜드의 만년필도 있었어요. 특히 몽블랑 만년필 코너가 잘 되어 있어서 몽블랑 만년필을 사 오면 좋을 것 같다는 생각도 들었습니다. '스틸로그라피 코르사니Stilograph Corsani'라는 펜숍은 희귀한 만년필을 만날 수 있을 것 같은 느낌이 들어 궁금해지는 곳이지요.

일본이나 대만의 문구점은 깔끔하게 잘 꾸며진 쇼룸같다면 유럽은 오래된 구멍가게 같아서 상반된 분위기를 가진 게 재밌습니다. 문구를 쓰면서 알게 된 새로운 문구점을 가고 싶은 장소에 하나둘 저장하다 보면 전 세계 곳곳을 다녀야겠다는 생각이 듭니다. 문구는 전 세계 사람의 일상에 녹아 있어, 어딜 가든 새로운 문구점을 마주칠 게 분명하죠. 문구에 대한 애정으로 시작한 제 문구 여행은 앞으로도 계속될 예정입니다.

epilogue

이렇게까지 좋아할 생각이 없었는데 좋아하게 된 것들이 있나요? 저는 문구를 이렇게까지 좋아할 생각이 없었습니다. 어쩌다 보니 지금까지 대략 300병 정도의 본병과 100병 정도의 미니병, 300개의 소분 잉크를 수집했어요. 만년필도 20자루나 가지고 있죠. 뿐만 아니라 온갖 종이와 노트, 볼펜, 형광펜, 스티커, 메모지, 마스킹테이프까지 제 방 곳곳에는 엄청난 양의 문구들이 있습니다. 사실 잉크는 50ml 한 병도 최소 몇 년 아니면 평생을 쓸 수 있는 양이에요. 스티커나 메모지, 마스킹 테이프도 집안 전체를 도배해도 될 정도죠. 가끔 우스갯소리로 문구를 수집하는 분들과 죽을 때까지 잉크를 다 못 쓸테니 한 병씩 마셔야겠다고 하거나 스티커랑 마스킹테이프로 죽을 때 관을 꾸며야겠다는 이야기를 하기도 합니다.

문구를 수집하고 보관하는 것이 아까워서 매년 다이어리를

잘 써보자고 다짐하지만 당일에 쓰지 못하고 몰아서 쓰기 일쑤입니다. 써야 할 문구가 잔뜩 있다는 걸 알면서도 문구점만 가면 방앗간을 못 지나치는 참새처럼 새로운 문구를 또 구매하죠. 오늘도 무엇을 쓸지 정하지는 않았지만 어떤 만년필에 어떤 잉크를 넣어서 쓸지 고민하고 내가 발견하지 못한 새로운 잉크는 없나 찾아봅니다. 예전에는 수집하는 거에 비해 많이 사용하지 못해서 스스로 문구를 '진짜' 좋아하는 사람이 아니라는 생각도 했습니다만, 이제는 수집도 관심을 갖고 좋아하는 마음이 있어야 할 수 있다는 것을 알게 되었습니다. 그래서 그 마음에 더 집중하기로 했어요.

저는 지치지 않고, 좋아하는 것을 꾸준히 좋아하고 싶어요. 당장 어제 뭘 했는지 기억 못 해도 외국어로 된 수백 가지의 잉크 이름은 기억하고, 책을 읽다 좋아하는 문장을 발견하면 잉크로 필사하고, 주말에는 수집한 문구를 잔뜩 꺼내 스티커를 하나씩 붙이며 다이어리도 꾸미고, 날씨가 좋은 날에는 만년필을 들고 나가서 자연광 아래에서 반짝이는 모습을 보고 싶어요. 행복한 모든 순간에 함께하는 문구를 그저 좋아하는 거라고 이야기하고 싶지 않습니다. 이건 사랑이죠. 문구는 사랑입니다.

캘리그라피 작품 출처

잉크, 예뻐서 좋아합니다

초판 1쇄 발행 2022년 11월 18일
초판 2쇄 발행 2023년 12월 27일

지은이	이선영(케이캘리)	출판신고번호 제313-2003-227호.	
펴낸이	김기옥	신고일자 2003년 6월 25일	
실용본부장	박재성	책값은 뒤표지에 있습니다.	
편집 실용 2팀	이나리, 장윤선	잘못 만들어진 책은 구입하신 서점에서	
마케터	이지수	교환해 드립니다.	
지원	고광현, 김형식		
디자인	여만엽		
인쇄·제본	민언 프린텍		
펴낸곳	한스미디어		
주소	121-3839 서울시 마포구 양화로		
	11길 13(서교동, 강원빌딩 5층)		
전화	02-707-0337		
팩스	02-707-0198		
홈페이지	www.hansmedia.com		

ISBN 979-11-6007-858-9 13600